곰손 엄마 아빠를 위한

진짜 쉬운
그림 그리기
놀이

곰손 엄마 아빠를 위한

진짜 쉬운 그림 그리기 놀이

니즈폼 버드맘 지음

싸이클

그림 그리기가 어려운 엄마, 아빠에게

"엄마! 토끼 그려 주세요!"

"아빠! 자동차는 어떻게 그려요?"

갑자기 그림을 그려 달라고 하는 아이의 말에 당황하거나 난감했던 적이 있었나요?

아이들은 자라면서 주위의 사물에 대해 호기심을 갖고 알아가는 동시에 표현하고 싶은 욕구를 가져요.

그림을 그리거나 관심을 갖는 것은 아이들의 상상력과 창의력을 표현하는 자연스러운 과정이며,

지능 및 정서 발달에도 꼭 필요해요.

이 책에는 아이들이 가장 그리고 싶어하고 관심 있어 하는 다양한 주제의 그림 180개를 담았어요.

차근차근 단계별로 따라 그릴 수 있도록 구성되어 있어 그리기가 어려운 엄마, 아빠부터

첫 그리기를 시작하는 아이들도 쉽게 따라 그릴 수 있답니다.

그리기는 특별한 재능이 아니라 누구나 할 수 있는 것입니다.

먼저 그리기에 대한 부담을 내려놓고, 선생님이나 전문가처럼 '잘 그려야지!'라는 생각보다

아이와 함께 친구처럼 '재미있게 그리면서 놀아볼까' 하는 마음으로 즐겁게 시작해 보세요.

놀이를 하듯이 즐겁게 그림을 그리다 보면 어느새 그림에 대한 자신감도 생기고 멋진 그림이 완성되어 있을 거예요.

그림 자신감을 쑥쑥 키워줄 진짜 쉬운 그림 그리기! 지금부터 시작해 볼까요?

이 책의 활용법

그림 그리기를 더욱 쉽고 재미있게 만들어주는 활용법을 소개해요.

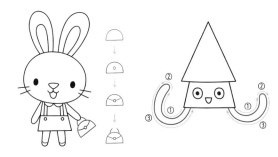

자세한 그리기 순서로 쉽게 따라 해요!

그리기 순서가 반드시 정해져 있는 것은 아니지만, 처음 그릴 때는 작은 부분도 어떻게 그려야할지 막막할 때가 있어요. 그럴 때는 표시되어 있는 그림 그리기 순서를 차근차근 따라 하기만 해도 멋진 그림을 완성할 수 있답니다!

스케치북 표시로 처음 시작을 쉽게 도와줘요!

처음에 그림을 너무 크게 그리거나 한쪽으로 치우치게 그려서 그림을 완성 못한 적 있나요? 어디서부터 그려야 할지 어렵다면 스케치북에 표시된 위치를 따라 그려 보세요. 스케치북에 딱 맞게 그림을 그릴 수 있어요.

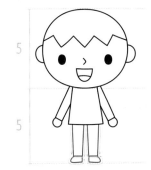

비율을 보며 그림을 더 멋지게 그려요!

그림을 그리다 보면 사람의 머리만 엄청 크거나 혹은 다리만 짧은 것처럼 어딘가 엉성하게 그려질 때가 있어요. 그럴 때는 그림에 표시되어 있는 전체적인 비율을 보면서 그리면 더 쉽고 예쁘게 그릴 수 있어요.

준비물&재료 소개

그림 그리기를 위해 필요한 준비물과 다양한 그림 재료들이에요.

스케치북

그림을 그릴 수 있는 스케치북을 준비해요.

연필&지우개

연필은 선이 가늘며, 지우개는 잘못 그렸을 때 지울 수 있어요.

색연필

선이 연하고 부드러우며, 섬세하게 표현할 수 있어요.

크레파스

색연필보다 선이 굵고 거칠며, 큰 그림을 그릴 때 좋아요.

사인펜

선이 선명하게 그려지며, 윤곽선을 표현할 때 좋아요.

차례

PART 1

우리 아이를 위한
첫 그림 그리기

PART 2

관찰력 쑥쑥 그림 그리기

▶▶▶ **과일&채소**

▶▶▶ 동물

▶▶▶ 바다 동물

▶▶▶ 곤충

▶▶▶ 탈 것

PART 3

상상력 팡팡 그림 그리기

▶▶▶ **동화**

PART 4

창의력 반짝 그림 그리기

그림이 처음인 엄마와 아빠, 아이 모두
쉽게 시작할 수 있는 기본적인 선 그리기와
모양 그리기 등의 쉬운 그리기로 구성되어 있어요.
차근차근 하나씩 따라서 그리다 보면
어느새 그림에 재미를 느끼게 될 거예요.

PART 1

우리 아이를 위한
첫 그림 그리기

선 그리기 ▶

그리기는 선에서부터 시작해요. 여러 개의 선이 모여 다양한 모양을 만들어 낸답니다.
선을 반듯하게 잘 그릴수록 더욱 예쁘고 멋진 그리기를 할 수 있어요.
여러 가지 선을 그리면서 아이와 함께 그림 그리기를 위한 준비를 해요.

길게 직선을 그려요

사이를 띄워서 그려요

간격을 더 짧게 그려요

점처럼 촘촘하게 그려요

세로로 그려요

선을 기울여서 사선으로 그려요

올록볼록 물결 모양을 그려요

돼지꼬리처럼 둥글게 말아서 그려요

물결 모양을 반대로 그려요

삐죽삐죽 각지게 그려요

부드러운 곡선을 표현해요

네모 모양으로 각지게 그려요

모양 그리기 ▶ 다양한 모양의 동그라미, 세모, 네모를 그려 볼까요?

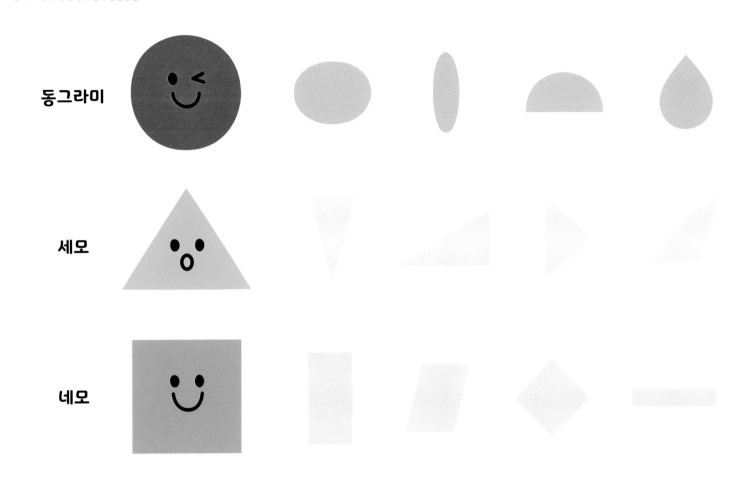

동그라미

세모

네모

이렇게 그리면 더 쉬워요!

아이가 모양을 그리기 어려워한다면 먼저 점을 찍은 후 점을 연결하며 함께 그려 보세요.
동그라미처럼 둥근 부분은 점을 촘촘하게 그려서 자연스럽게 연결해요.

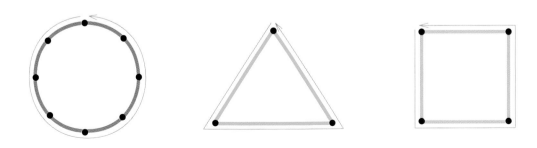

그리기 놀이 ▶ 그림을 잘 그리기 위해서는 기초를 잘 쌓는 것이 중요해요.
재미있는 그리기 놀이를 통해 그리기 연습도 하고 게임도 함께 즐겨요!

세모 만들기

① 스케치북에 사인펜으로 콕콕 점을 찍어요. 점이 많을수록 세모를 더 많이 만들 수 있어요.

② 서로 다른 색의 사인펜으로 번갈아가며 한 번씩 선을 그어요. 선은 최대한 곧고 바르게 그려야 하며, 선끼리 겹치거나 지나갈 수 없어요.

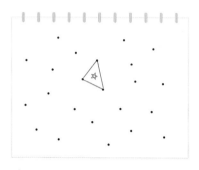

③ 선을 그어 먼저 세모를 만든 사람이 세모를 얻게 되는 게임이에요. 세모 중간에 세모를 얻은 사람이 누군지 알 수 있도록 표시를 해요. 더 이상 세모를 만들 수 없을 때까지 게임이 진행되며, 가장 많이 세모를 만든 사람이 승리!

미로 찾기

① 스케치북에 자유롭게 선과 모양을 그려요.

② 선을 그어 미로를 만들어요. 너무 많은 선을 그리거나 모양의 사이를 다 막아버리면 미로를 빠져 나오지 못할 수도 있으니 주의해서 그려요.

③ 출발할 위치와 도착할 위치를 정한 뒤 미로 찾기 시작!

스피드 게임! 누가 누가 빨리 그리나

① 스케치북 위쪽에서부터 동시에 돼지꼬리를 빠르게 그려요.

② 스케치북의 아래쪽까지 선이 끊기지 않고 더 빠르게 그린 사람이 승리!

지그재그나 각진 모양 등 다양한 선과 함께 밑에서부터 위로 그려도 재미있어요!

나 잡아봐라~

① 스케치북에 펜으로 자유롭게 선을 그려요. 굵고 밝은 색의 펜을 사용하는 것이 좋아요.

② 3초 뒤에 그려놓은 선을 그대로 따라가요. 얇고 어두운 색의 펜을 사용하는 것이 좋고, 그려져 있는 선을 벗어나면 안돼요.

③ 제한 시간 1분 안에 뒷사람이 앞사람을 따라 잡으면 뒷사람이 이기고, 잡히지 않으면 앞사람이 이겨요.

모양으로 그림 그리기 1단계

모양 1~2개와 선으로 누구나 쉽고 간단하게 그리기를 시작할 수 있어요.

물방울 모양을 그려요

반대쪽도 똑같이 그려요

직선을 그려요

새싹

세모로 날개를 표현해요

반대쪽도 똑같이 그려요

동그랗게 말려있는 더듬이를 그려요

나비

네모를 그려요

뾰족하게 그려요

선으로 접힌 부분을 표현해요

편지

네모를 그려요

반원을 그려요

작은 반원을 그려요

컵

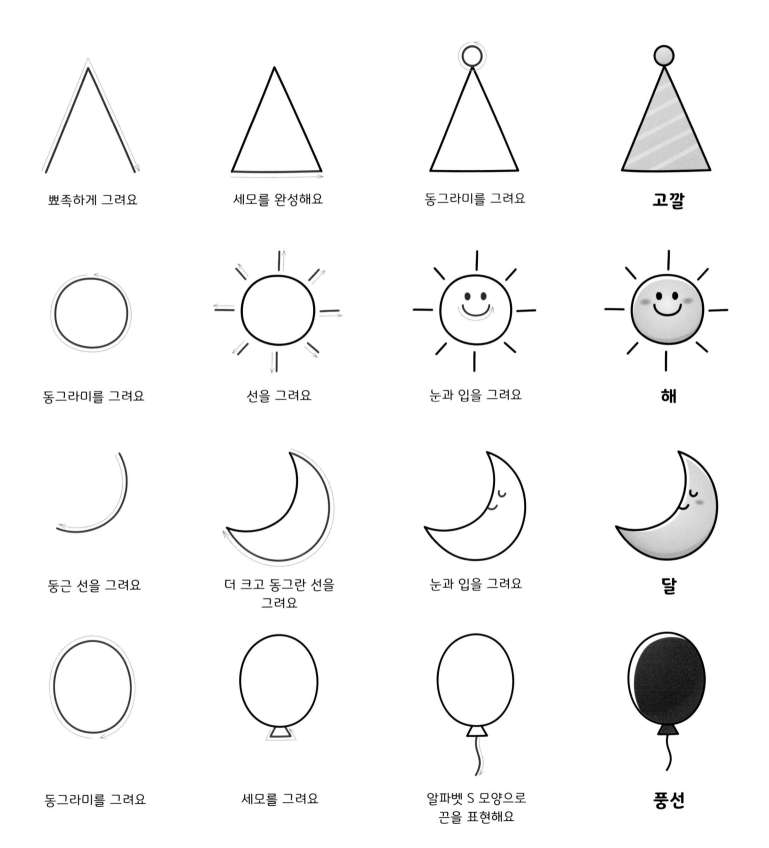

뾰족하게 그려요 세모를 완성해요 동그라미를 그려요 **고깔**

동그라미를 그려요 선을 그려요 눈과 입을 그려요 **해**

둥근 선을 그려요 더 크고 동그란 선을 그려요 눈과 입을 그려요 **달**

동그라미를 그려요 세모를 그려요 알파벳 S 모양으로 끈을 표현해요 **풍선**

모양으로 그림 그리기 2단계 ▶ 여러 가지 모양과 선으로 다양한 그리기를 할 수 있어요.

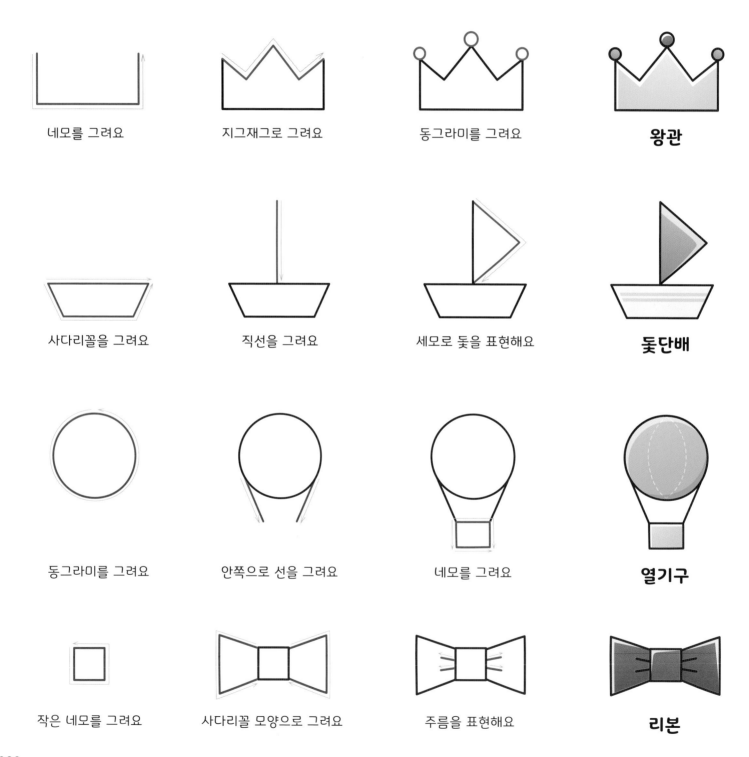

네모를 그려요

지그재그로 그려요

동그라미를 그려요

왕관

사다리꼴을 그려요

직선을 그려요

세모로 돛을 표현해요

돛단배

동그라미를 그려요

안쪽으로 선을 그려요

네모를 그려요

열기구

작은 네모를 그려요

사다리꼴 모양으로 그려요

주름을 표현해요

리본

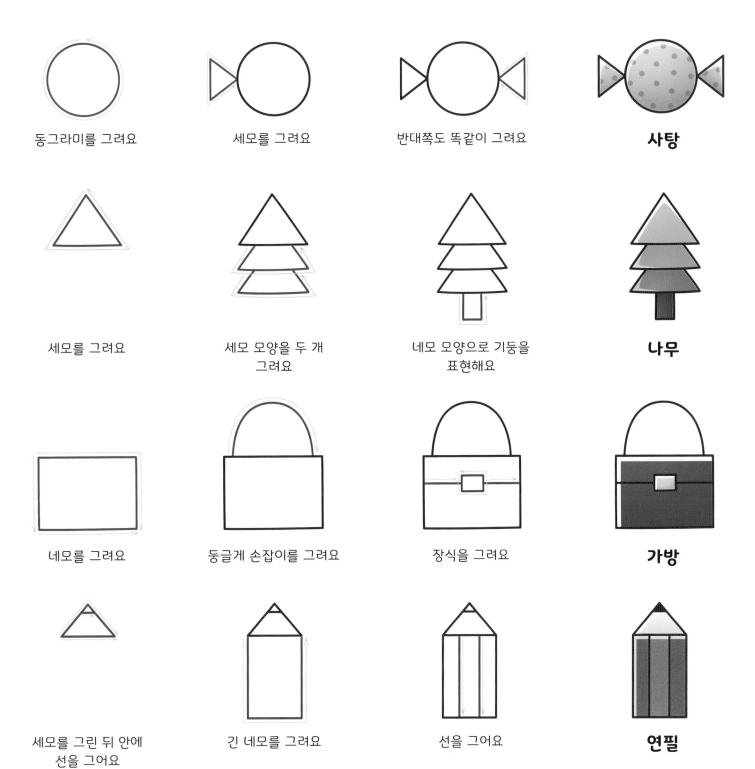

동그라미를 그려요　　세모를 그려요　　반대쪽도 똑같이 그려요　　**사탕**

세모를 그려요　　세모 모양을 두 개
그려요　　네모 모양으로 기둥을
표현해요　　**나무**

네모를 그려요　　둥글게 손잡이를 그려요　　장식을 그려요　　**가방**

세모를 그린 뒤 안에
선을 그어요　　긴 네모를 그려요　　선을 그어요　　**연필**

모양으로 그림 그리기 3단계

모양이나 선의 개수가 많아지면
그림을 조금 더 자세하게 표현할 수 있어요.

둥근 모양을 이어
구름을 표현해요

오른쪽 위에 작은 구름을
한 개 더 그려요

구름 사이에 둥근 선을
네 개 그려요

무지개

네모를 그려요

동그라미를 그린 뒤 안에
동그라미를 한 번 더 그려요

버튼과 장식을 그려요

카메라

네모를 그려요

네모로 창문을 표현해요

바퀴를 그려요

버스

동그라미를 그려요

동그랗게 돌아가며
꽃잎을 그려요

줄기와 잎을 그려요

꽃

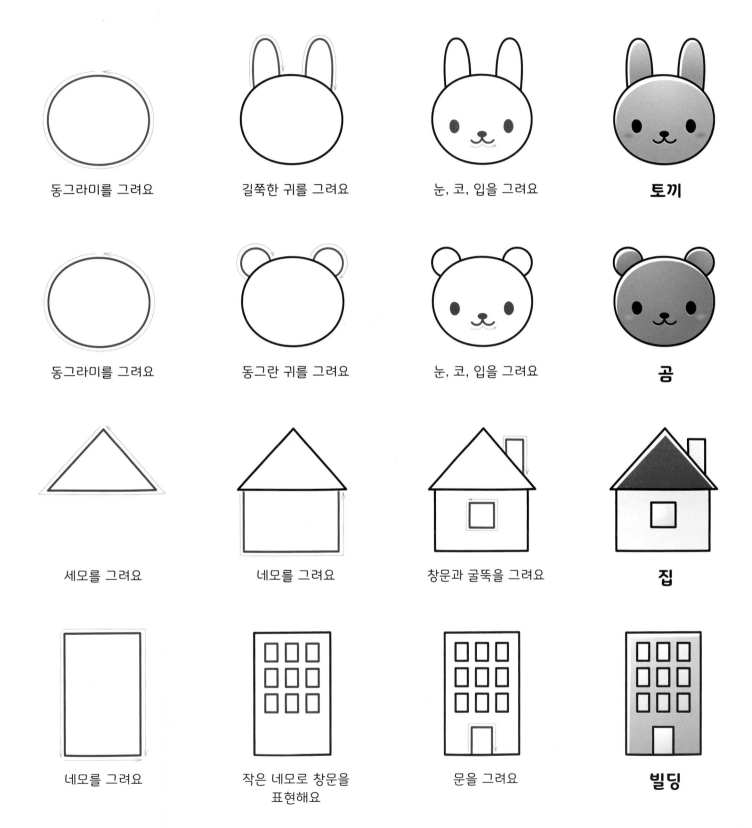

동그라미를 그려요 길쭉한 귀를 그려요 눈, 코, 입을 그려요 **토끼**

동그라미를 그려요 동그란 귀를 그려요 눈, 코, 입을 그려요 **곰**

세모를 그려요 네모를 그려요 창문과 굴뚝을 그려요 **집**

네모를 그려요 작은 네모로 창문을 표현해요 문을 그려요 **빌딩**

우리 주변에 볼 수 있는 다양한 사물과
사람, 음식, 동물, 탈 것 등 아이가 직접 보고 만지고
경험하는 것을 그림으로 표현해요.
그림의 대상을 관찰하는 과정에서 자연스럽게
관찰력도 쑥쑥 자라고 그림 실력도 쑥쑥 자라요.

PART 2

관찰력 쑥쑥
그림 그리기

아삭아삭 사과 ▶ 과일의 여왕이라 불리는 빨갛고 탐스러운 사과를 그려 볼게요!

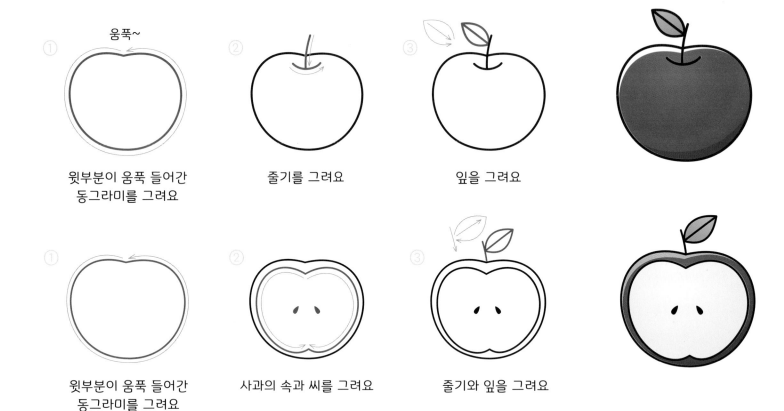

① 움푹~

윗부분이 움푹 들어간
동그라미를 그려요

② 줄기를 그려요

③ 잎을 그려요

① 윗부분이 움푹 들어간
동그라미를 그려요

② 사과의 속과 씨를 그려요

③ 줄기와 잎을 그려요

새콤달콤 딸기 ▶ 빨간 세모 모양에 씨가 콕콕 박혀 있는 맛있는 딸기를 그려요.

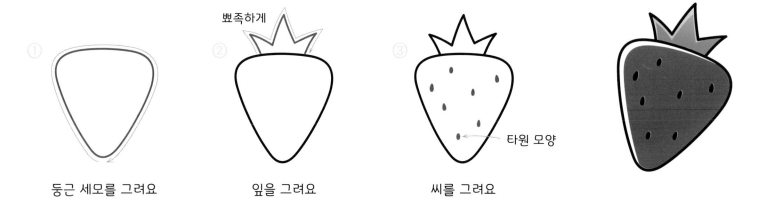

① 둥근 세모를 그려요

② 뾰족하게

잎을 그려요

③ 씨를 그려요

타원 모양

시원한 수박

대표적인 여름 과일 수박!
검은 무늬가 선명하고, 줄기가 싱싱한 수박이 맛있게 잘 익은 거랍니다!

동그라미를 그려요

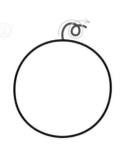
줄기를 그려요

잎을 그려요

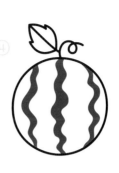
무늬를 그려요

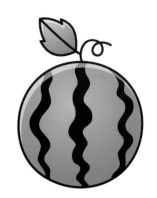

반원을 그려요

둥글게 그려요

씨를 그려요

기다란 바나나

노란 바나나는 부드러운 식감을 가진 과일이에요.

네모를 그려요

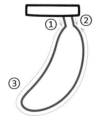
둥그렇고 길쭉하게
열매를 그려요

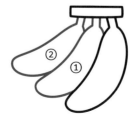
똑같은 모양으로 열매를
두 개 더 그려요

달콤한 오렌지 ▶ 상큼한 향기와 함께 비타민 C가 풍부해서 감기 예방에 좋은 오렌지예요.

①

작고 길쭉한
네모를 그려요

②

뾰족하게
꼭지를 그려요

③

동그라미를 그려요

④

잎을 그려요

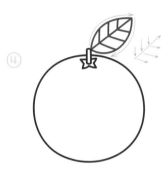

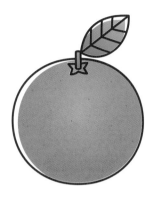

①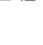

동그라미를 그린 뒤 안에
동그라미를 한 번 더 그려요

②

둥근 세모 여섯 개를 그려요

③

잎을 그려요

핑크빛 복숭아 ▶ 복숭아는 전설 속 신선이 먹는 불로장생의 과일이었답니다!
달콤한 여름 과일 복숭아를 그려 볼까요?

①

둥그렇게 그려요

②

반대쪽도 둥그렇게 그려요

③

잎을 그려요

송이송이 포도

동그랗고 작은 보랏빛 열매가 알알이 달려있는 포도예요.

작은 네모를 그린 뒤
직선을 그려요

동그라미 세 개를 그려요

동그라미 두 개를 그린 뒤
아래에 한 개를 그려요

앙증맞은 체리

빨간 방울처럼 생긴 새콤달콤 체리예요.

 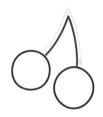 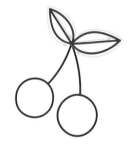 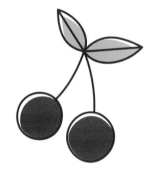

동그라미 두 개를 그려요

줄기를 그려요

잎을 그려요

삐죽 머리 파인애플

가시 같은 삐죽한 머리에 단단한 껍질을 가졌지만
속은 달고 부드러운 열대과일 파인애플이에요.

 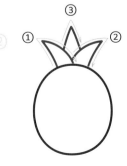 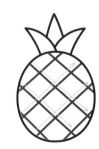

타원을 그려요

잎을 그려요

선이 엇갈리게 무늬를 그려요

새빨간 토마토 ▶ 매끈매끈하고 탱글탱글한 토마토를 그려요!

① ② ③ 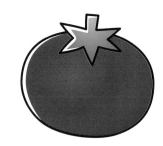

꼭지를 그려요 별 모양으로 그려요 타원을 그려요

알록달록 파프리카 ▶ 파프리카는 빨강, 노랑, 주황, 초록까지 다양한 색깔을 가지고 있어요.

① ② ③

타원을 그려요 둥그렇게 그려요 꼭지를 그려요

초록 머리 배추 ▶ 아삭아삭 씹는 소리가 재미있는 배추는 우리가 즐겨 먹는 김치의 주재료이기도 해요.

① ② 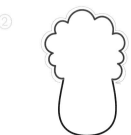 ③ 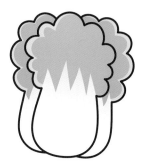

둥글게~ 올록볼록하게 잎을 그려요 양쪽에 잎을 그려요

토끼가 좋아하는 당근 ▶ 땅에서 나는 뿌리채소 당근이에요.

①

둥근 세모를 그려요

②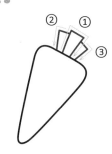

잎을 그려요

③

디테일을 추가해요

달콤한 옥수수 ▶ 노란 알갱이가 입안에서 톡톡 터지는 옥수수예요.

①

길쭉하게 잎을 그려요

②

반대쪽도 그려요

③

연필이나 밝은 색으로 라인을 먼저 그린 뒤 그 위에 물결 모양을 표현하면 더 쉬워요

옥수수를 그린 뒤 무늬를 완성해요

몸에 좋은 버섯 ▶ 버섯은 영양소가 아주 풍부해요. 버섯은 종류마다 각기 다른 모양과 향을 가지고 있답니다.

①

둥근 세모를 그려요

②

둥글게 그려요

③

동그란 무늬를 그려요

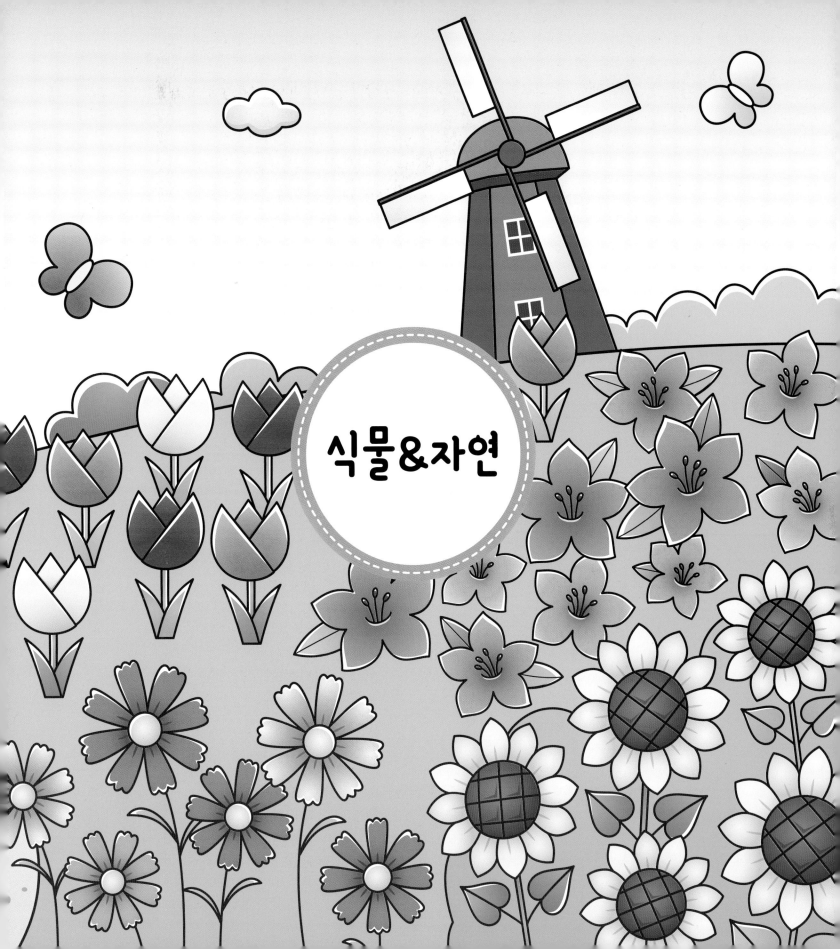

식물&자연

5월의 여왕 장미 ▶ 화려한 꽃잎과 가시가 있는 장미는 '애정'이라는 꽃말을 가지고 있어요.

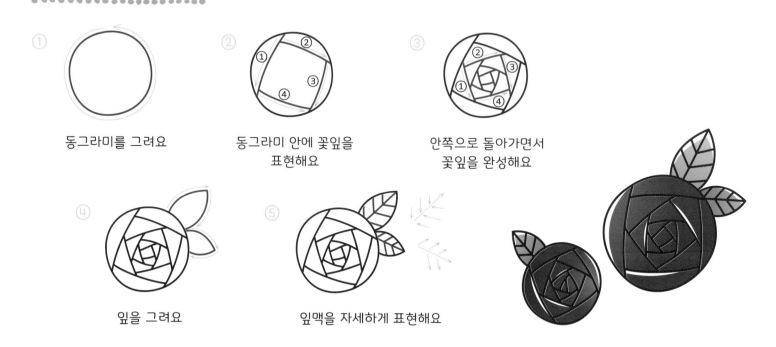

① 동그라미를 그려요

② 동그라미 안에 꽃잎을 표현해요

③ 안쪽으로 돌아가면서 꽃잎을 완성해요

④ 잎을 그려요

⑤ 잎맥을 자세하게 표현해요

활짝 핀 장미꽃 ▶ 장미꽃은 예쁜 생김새만큼 아름다운 향기를 지니고 있어요.

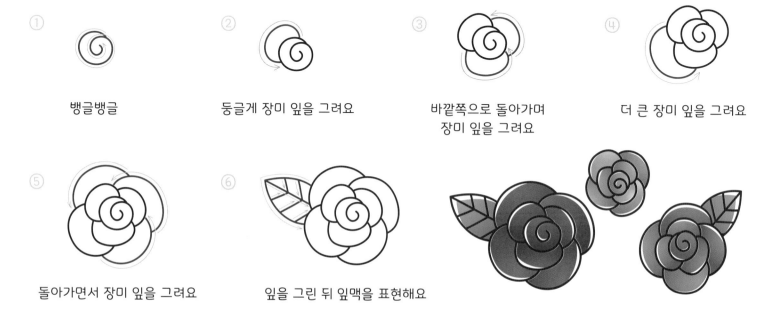

① 뱅글뱅글

② 둥글게 장미 잎을 그려요

③ 바깥쪽으로 돌아가며 장미 잎을 그려요

④ 더 큰 장미 잎을 그려요

⑤ 돌아가면서 장미 잎을 그려요

⑥ 잎을 그린 뒤 잎맥을 표현해요

노란 개나리

개나리는 우리에게 봄이 왔음을 알려주는 소식꾼이랍니다!

①

작은 동그라미~

②

위아래 끝이 뾰족하게
꽃잎을 그려요

③

양옆으로 꽃잎을 그려요

④

꽃잎 사이에 잎을 그려요

분홍 진달래

개나리와 함께 피는 진달래는 화전이나 차로 만들어 먹을 수 있어요.

①

연필이나 밝은 색으로
오각형을 그려요

②

오각형의 각을 따라
다섯 개의 꽃잎을 그려요

③

네 개의 꽃수술을 그려요

④

잎을 그려요

우리나라 꽃 무궁화 ▶ 일편단심으로 변하지 않는 마음을 뜻하는 무궁화예요.

①

길쭉하고 둥근 세모를 그려요

②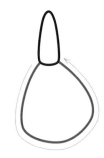

꽃잎을 그려요

③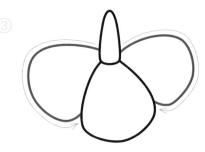

양쪽으로 꽃잎을 그려요

④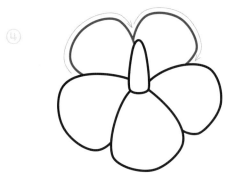

꽃잎을 두 개 더 그려요

⑤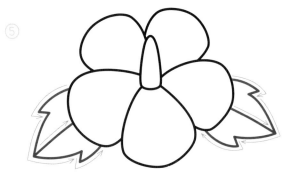

잎을 그려요

감사한 마음을 담은 카네이션

붉은 카네이션은 사랑과 존경의 꽃말을 가지고 있어요.

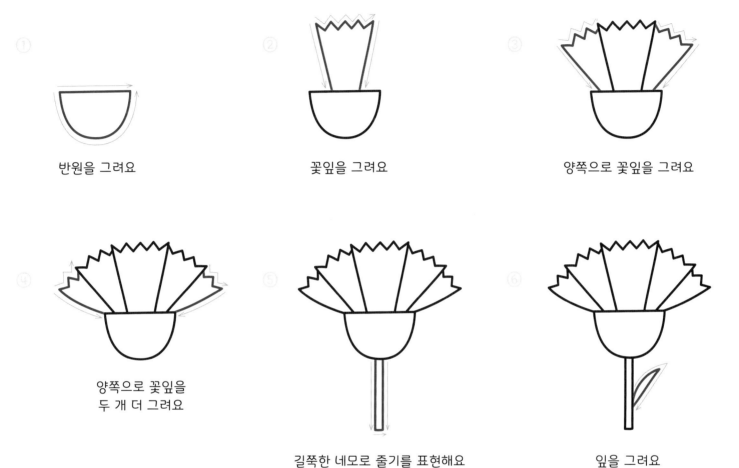

① 반원을 그려요

② 꽃잎을 그려요

③ 양쪽으로 꽃잎을 그려요

④ 양쪽으로 꽃잎을 두 개 더 그려요

⑤ 길쭉한 네모로 줄기를 표현해요

⑥ 잎을 그려요

봄의 요정 튤립 꽃망울의 모양이 마치 왕관을 닮은 튤립이에요.

①

둥글게~

② 지그재그

③

꽃수술을 그려요

④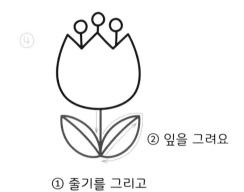

② 잎을 그려요

① 줄기를 그리고

⑤ ② 사선으로 쭉!

① 둥글게~

⑥

① ②

반대쪽도 똑같이 그려요

⑦ 뾰족하게!

⑧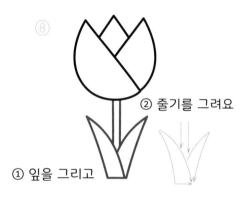

② 줄기를 그려요

① 잎을 그리고

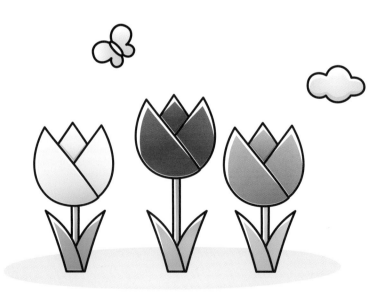

귀여운 튤립 요정

기분 좋은 봄소식을 전해줄 것 같은 깜찍한 튤립 요정을 그려요!

①

튤립을 그린 뒤
눈과 입을 그려요

②

원피스를 그려요

③

쭉쭉~

동글~

팔을 그려요

④

다리와 신발을 그려요

⑤

날개를 그려요

해님을 사랑하는 해바라기

 여름에 피는 해바라기는 키가 2m까지 자라요.

①

동그라미~

②

선이 엇갈리게
무늬를 그려요

③

위아래, 양옆으로
꽃잎을 그려요

④

꽃잎 사이에 두 장씩
꽃잎을 그려요

⑤

길쭉한 네모로 줄기를 표현해요

⑥

하트 모양~

잎을 그려요

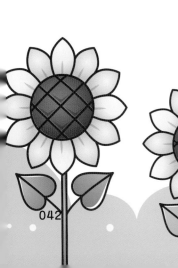

하늘하늘 코스모스 ▶ 가을 들판을 핑크빛으로 아름답게 수놓는 코스모스를 그려 볼까요?

작은 동그라미를 그려요

위아래로 꽃잎을 그려요

양옆으로 꽃잎을 그려요

꽃잎 사이에
네 장의 꽃잎을 그려요

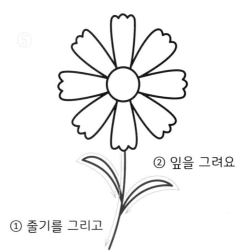

② 잎을 그려요

① 줄기를 그리고

음식

달콤하고 시원한 아이스크림 ▶ 입안에서 사르르 녹아내리는 아이스크림을 그려 볼까요?

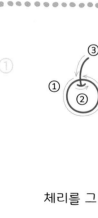

① 체리를 그려요

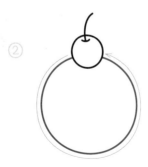

② 동그라미를 그려요

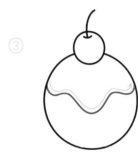

③ 부드러운 곡선을 그려요

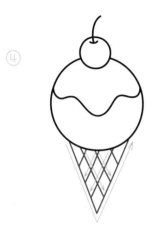

④ 세모 모양의 콘을 그린 뒤
격자무늬를 완성해요

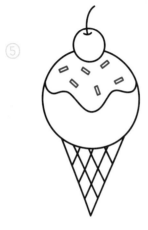

⑤ 길쭉하고 작은 네모로
토핑을 표현해요

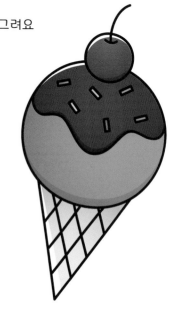

① 반원
② 직선 ③ 직선
④ 양끝을 둥글게

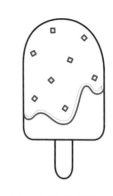

② 둥글고 길쭉하게
막대 바를 그려요

③ 곡선으로 초콜릿을,
네모로 토핑을 표현해요

바삭바삭 쿠키

달콤한 쿠키를 다양한 모양으로 그려요.

동그랗게 쿠키의
얼굴 부분을 그려요

팔과 다리를 그려요

눈, 입, 리본, 단추를 그려요

올록볼록하게 그려요

동그란 구멍을
아홉 개 그려요

뱅글뱅글 막대사탕

기다란 막대기에 뱅글뱅글 모양이 재미있는 막대사탕을 그려요!

동그라미를
그려요

안쪽에서부터
뱅글뱅글~

리본을 그려요

막대를 그려요

오늘은 내 생일! 생일 케이크 ▶ 둥그랗고 예쁜 케이크에 반짝반짝 촛불을 꽂아 생일을 축하해요!

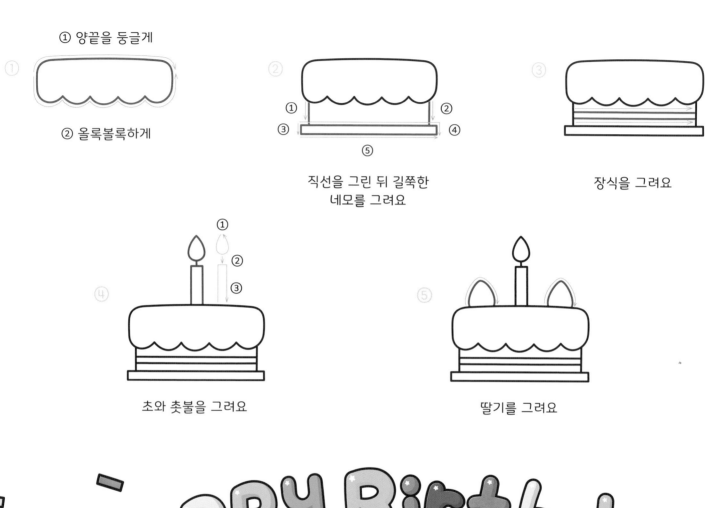

① ① 양끝을 둥글게
② 올록볼록하게

② 직선을 그린 뒤 길쭉한
네모를 그려요

③ 장식을 그려요

④ 초와 촛불을 그려요

⑤ 딸기를 그려요

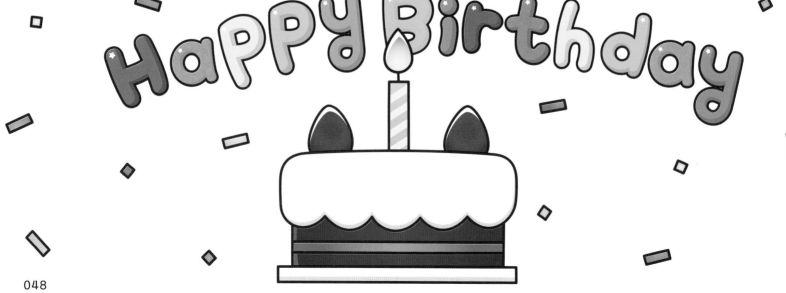

달콤한 조각 케이크 ▶ 둥그란 케이크를 자르면 어떤 모양일까요? 세모 모양의 조각 케이크를 그려요.

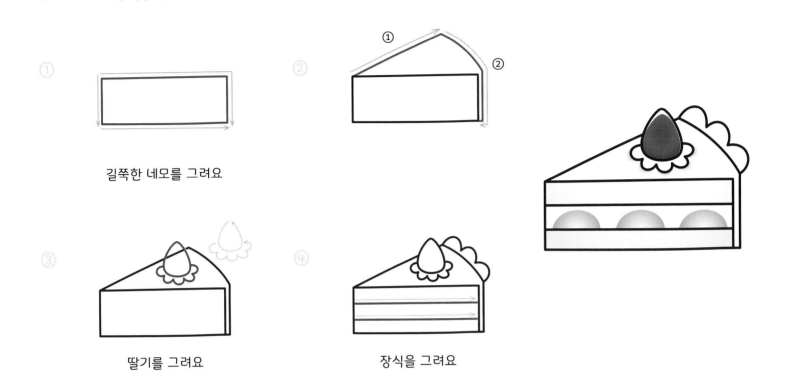

① 길쭉한 네모를 그려요

③ 딸기를 그려요

④ 장식을 그려요

귀여운 컵케이크 ▶ 보기에도 사랑스럽고 맛도 좋은 컵케이크를 그려 볼까요?

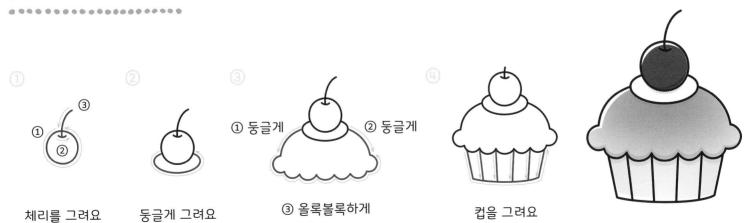

체리를 그려요

둥글게 그려요

③ 올록볼록하게

컵을 그려요

동글동글 맛있는 김밥 ▶ 알록달록 맛있는 재료들이 가득 들어있는 김밥을 그린 뒤 예쁘게 색칠해요.

①

동그라미를 그린 뒤 안에
한 번 더 동그라미를 그려요

②

네모 모양으로 달걀, 햄,
단무지를 표현해요

③

오이, 맛살, 우엉을 그려요

④

시금치와 당근을 그려요

⑤

둥글게 그려요

시원한 음료수 ▶ 컵에 담긴 오렌지주스를 그려 볼게요!

①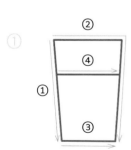

사다리꼴 모양을 그린 뒤
직선을 그어요

②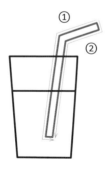

빨대를 그려요

③

오렌지를 그려요

동그란 도넛 ▶ 가운데 구멍이 뻥 뚫려있는 재미있는 모양의 도넛이에요.

① 큰 동그라미를 그린 뒤
안에 작은 동그라미를 그려요

② 곡선을 그려요

③ 네모로 토핑을 표현해요

부드러운 식빵 ▶ 구워 먹어도 맛있고, 잼을 발라 먹어도 맛있는 부드럽고 촉촉한 식빵이에요.

① 둥글게

② 네모를 그려요

식빵의 테두리를 그려요

귀여운 표정을 그려 볼까요?

우유 먹고 쑥쑥 ▶ 우유를 많이 마셔야 뼈도 튼튼해지고 키도 쑥쑥 자라요.

네모를 그려요

세모를 그린 뒤
직선을 그어요

무지개 샌드위치 ▷ 빵 사이에 색색깔의 재료들이 가득 들어있는 모습은 마치 무지개 같아요.

①
세모를 그려요

②
비스듬하게 네모를 그려요

③
샌드위치 속 재료를 표현해요

치즈와 햄이 가득~ 피자 ▷ 피자는 넓은 밀가루 반죽 위에 치즈와 각종 토핑이 가득 올라간 요리예요.

① 세모 모양 ② 둥글게

②
둥글게 그려요

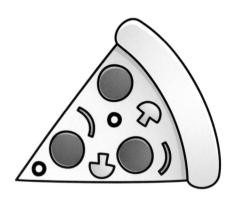

③
동그란 햄을 그려요

④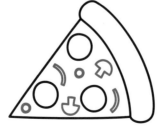

버섯 그리기

피망, 버섯, 올리브를 그려요

닭다리가 제일 좋아! 치킨 ▶ 고소한 냄새에 바삭바삭 소리까지 즐거운 치킨이에요.

①

길쭉한 네모를 그려요

②

울퉁불퉁하게

네모 위에 닭다리를 그려요

③

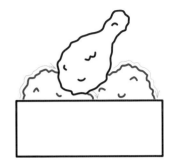

양쪽으로 치킨을 그려요

④

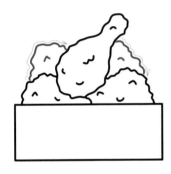

위쪽에 치킨을 그려요

⑤

사다리꼴로 상자를 그려요

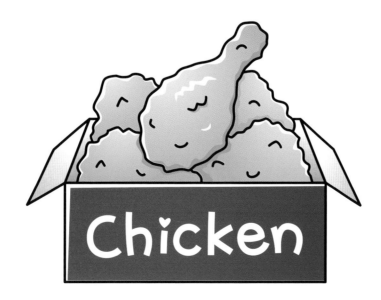

맛있는 햄버거 ▶ 빵 사이에 고기와 채소, 치즈가 겹겹이 쌓여있는 맛있는 햄버거!

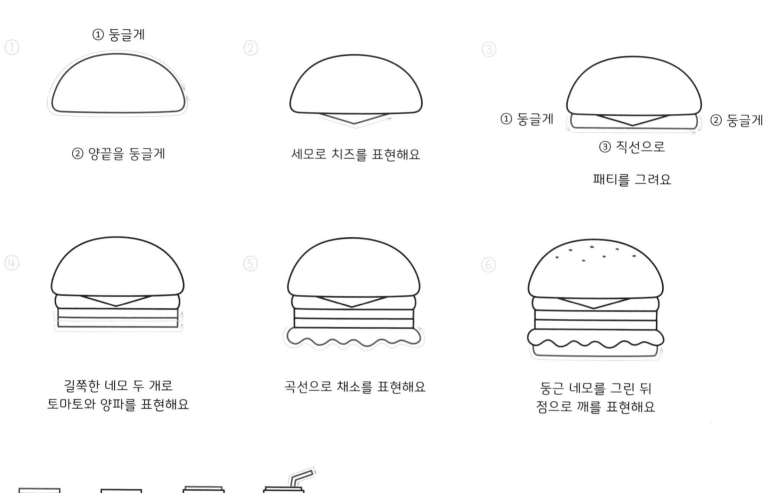

① ① 둥글게
② 양끝을 둥글게

② 세모로 치즈를 표현해요

③ ① 둥글게 ② 둥글게
③ 직선으로
패티를 그려요

④ 길쭉한 네모 두 개로
토마토와 양파를 표현해요

⑤ 곡선으로 채소를 표현해요

⑥ 둥근 네모를 그린 뒤
점으로 깨를 표현해요

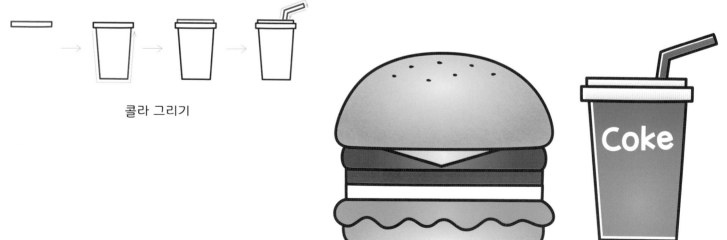

콜라 그리기

더운 여름에는 역시 팥빙수

▶ 얼음 위에 팥과 여러 가지 토핑이 올라간 시원한 팥빙수예요.

①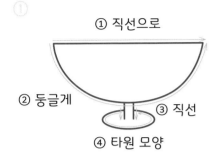

① 직선으로
② 둥글게 ③ 직선
④ 타원 모양

②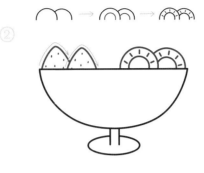

딸기와 키위를 그려요

③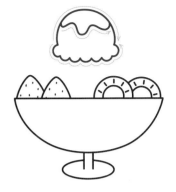

아이스크림을 그린 뒤
곡선으로 시럽을 표현해요

④

팥과 토핑, 얼음을 그려요

⑤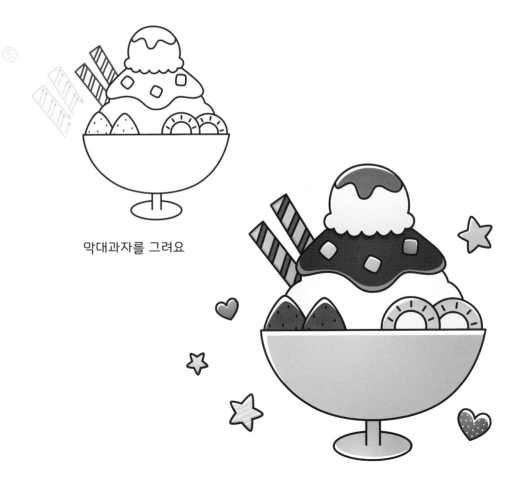

막대과자를 그려요

동물

귀여운 내 친구! 강아지

꼬리를 살랑살랑 흔드는 귀여운 강아지를 그려요.

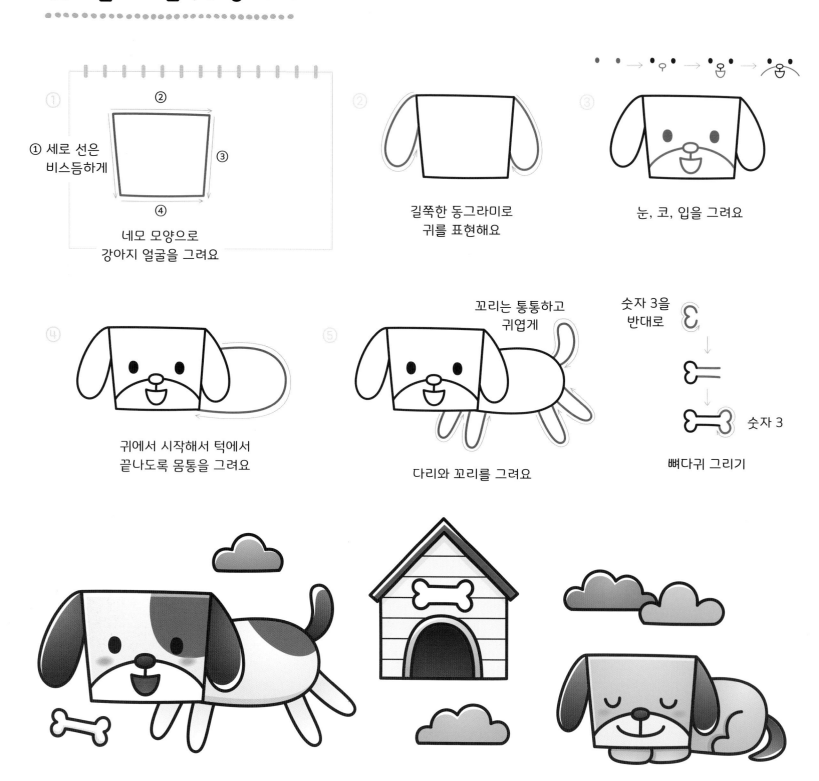

① 세로 선은
비스듬하게

네모 모양으로
강아지 얼굴을 그려요

길쭉한 동그라미로
귀를 표현해요

눈, 코, 입을 그려요

귀에서 시작해서 턱에서
끝나도록 몸통을 그려요

꼬리는 통통하고
귀엽게

다리와 꼬리를 그려요

숫자 3을
반대로

숫자 3

뼈다귀 그리기

꿈꾸는 강아지 ▶ 강아지도 꿈을 꾼다는 사실 알고 있나요?
편안하게 자고 있는 강아지를 그려 볼게요.

① 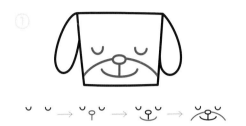 ② 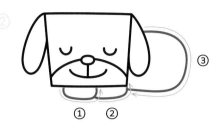 ③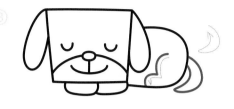

강아지 얼굴과 귀를 그린 뒤
눈을 감고 자고 있는 표정을 그려요

웅크리고 있는 것처럼
앞다리와 몸통을 순서대로 그려요

뒷다리와 꼬리를 그려요

애교 부리는 강아지 ▶ 귀여운 방울 머리에 깜찍한 표정을 짓고 있는 강아지를 그려요.

① 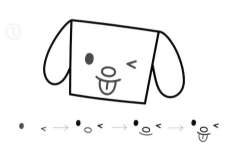 ② ③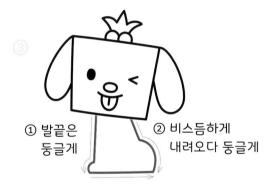

강아지 얼굴과 귀를 그린 뒤
윙크하는 표정을 그려요

방울과 머리카락을 그려요
삐죽삐죽

① 발끝은
둥글게

② 비스듬하게
내려오다 둥글게

③ 직선으로 쭉!

④

목줄과 다리,
꼬리를 그려요

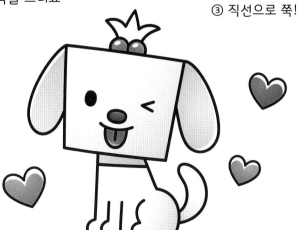

야옹야옹~ 고양이 귀가 뾰족하고 긴 수염을 가진 고양이를 그려요.

①

동그랗게
고양이 얼굴을 그려요

②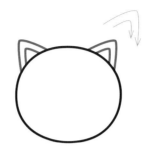

세모 모양으로 귀를 그려요

③

눈, 코, 입, 수염을 그려요

④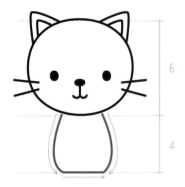

아래로 갈수록 넓어지게
몸통을 그려요

⑤

다리와 꼬리를 그려요

달리는 고양이

고양이는 날렵하고 민첩해서 빠르게 달릴 수 있어요.

①

고양이 얼굴을 그린 뒤
웃고 있는 표정을 그려요

②

방울과 목줄을 그린 뒤
동그랗게 몸통을 그려요

③

다리와 꼬리를 그려요

개구쟁이 고양이

고양이가 사람처럼 서있다면 어떤 모습일까요?
모자를 쓰고 있는 개구쟁이 고양이를 그려 볼게요.

①

고양이 얼굴을 그린 뒤
웃고 있는 눈과 입을 그려요

②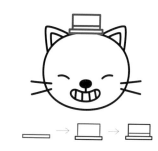

모자를 그려요

③

밑으로 넓어지도록
몸통을 그려요

④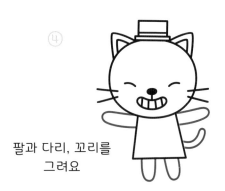

팔과 다리, 꼬리를
그려요

두 귀가 쫑긋! 토끼 ▶ 길쭉한 귀를 가진 귀여운 분홍 토끼를 그려요!

①

동그란 얼굴

②

길쭉하고 둥그런
토끼 귀를 그려요

③

눈, 코, 입을 순서대로 그린 뒤
수염을 그려요

④

둥근 모양으로
몸통을 그려요

⑤

다리와 꼬리를 그려요

깡충깡충 토끼 ▷ 깡충깡충 풀밭을 뛰어 다니는 토끼예요.

토끼의 얼굴과
표정을 그려요

길쭉하게 귀를 그려요

몸통과 다리, 꼬리를 그려요

소풍가는 토끼 ▷ 예쁜 원피스와 가방을 들고 나들이 가는 토끼를 그려 볼게요.

밝게 웃고 있는 표정을 그려요

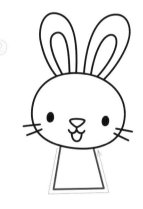
몸통을 그려요

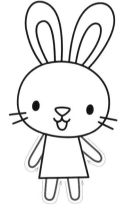
팔과 다리를 그려요

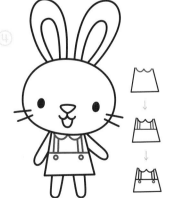
옷을
완성해요

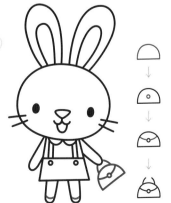
신발과
가방을 그려요

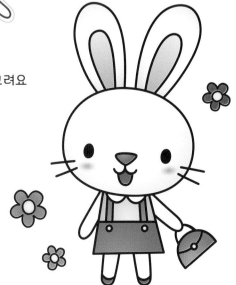

풍성한 꼬리를 가진 여우

 뾰족한 세모 모양의 귀와 풍성한 꼬리를 가진 여우를 그려요.

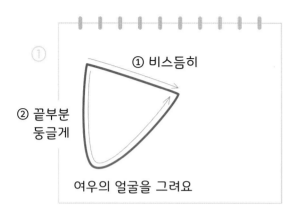

① 비스듬히

② 끝부분 둥글게

여우의 얼굴을 그려요

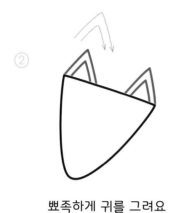

뾰족하게 귀를 그려요

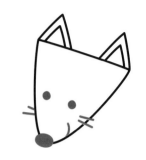

눈, 코, 입, 수염을 그려요

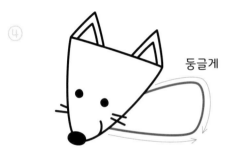

둥글게

얼굴보다 몸통을 작게 그려요

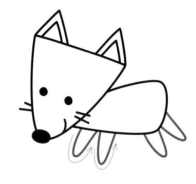

다리를 그려요

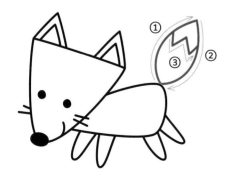

꼬리를 그린 뒤 무늬를 표현해요

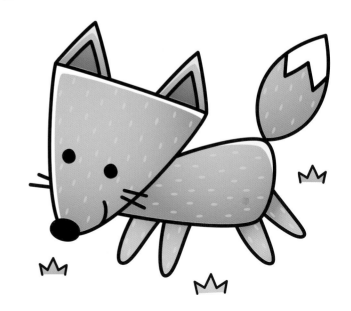

키가 큰 기린 ▶ 목과 다리가 아주 길고 등에는 갈색 점박이가 있는 기린이에요.

①

동그랗게
얼굴을 그려요

②

눈, 입, 뿔, 귀를 그려요

③

① 왼쪽은 길게!

② 오른쪽은
목을 짧게!
몸은 둥글게~

③ 직선으로 쭉!

④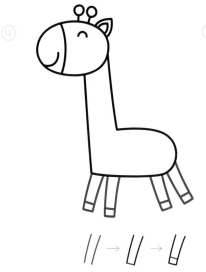

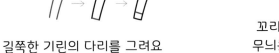

길쭉한 기린의 다리를 그려요

⑤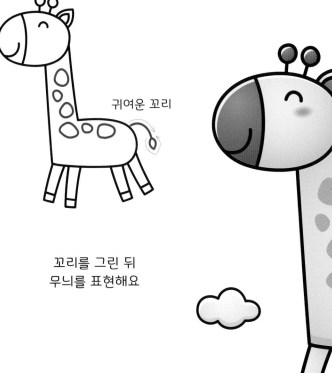

귀여운 꼬리

꼬리를 그린 뒤
무늬를 표현해요

멋진 코를 가진 코끼리 ▷ 코끼리는 육지에서 사는 동물 중 가장 크며, 코를 손처럼 사용해요.

①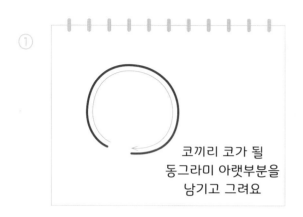

코끼리 코가 될
동그라미 아랫부분을
남기고 그려요

②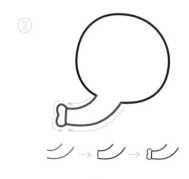

코를 그려요

③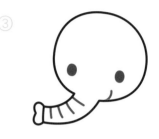

눈, 입, 코의 주름을 그려요

④

물결 모양으로
큰 귀를 표현해요

⑤

몸통은 크고 둥글게 그려요

⑥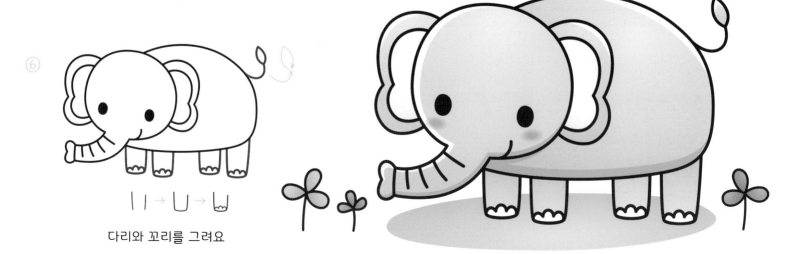

다리와 꼬리를 그려요

물 뿜는 코끼리 ▷ 코끼리는 코로 물을 담아 뿜을 수 있어요! 목욕을 할 때도 코를 사용해 몸에 물을 뿌려요.

①

코끼리 코가 될 동그라미
옆부분을 남겨놓고 그려요

②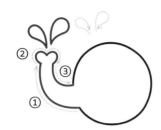

코를 그린 뒤 물방울을 그려요

③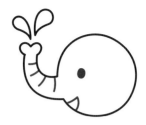

눈, 입, 코의 주름을 그려요

④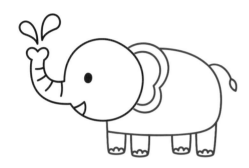

앞에서 그렸던 코끼리를 참고하여
귀, 몸, 다리, 꼬리를 그려요

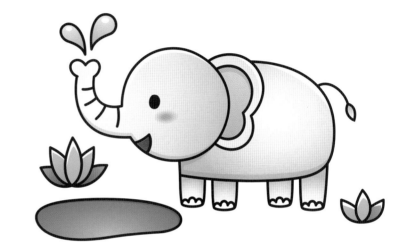

축구하는 코끼리 ▷ 귀여운 아기 코끼리가 축구하는 모습을 그려요.

①

코끼리의 얼굴과
모자를 그려요

②

몸통과 팔을 그려요

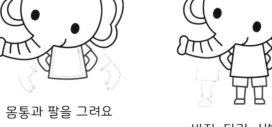

축구공 그리기

③

바지, 다리, 신발을
그려요

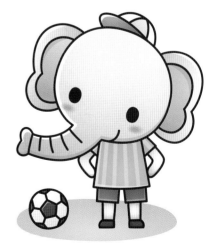

느림보 대장 판다

대나무를 좋아하는 세계 제일의 느림보 대장 판다예요.

①

동그란 얼굴~

②

동그란 귀를 그려요

③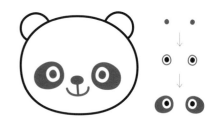

눈, 코, 입을 그려요

④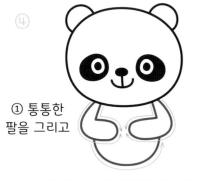

① 통통한
팔을 그리고

② 동그랗게 몸통을 완성해요

⑤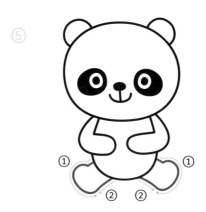

판다의 통통한 발을 그려요

⑥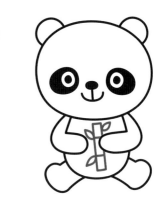

판다 손에 대나무를 그려요

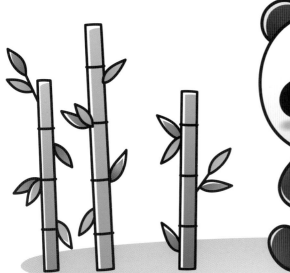

068

뒤뚱뒤뚱 펭귄

둥글둥글한 몸매에 뒤뚱뒤뚱 걷는 모습이 귀여운 펭귄이에요.

① 둥글게 머리를 그린 뒤

② 둥글고 네모난 몸통을 그려요

물결 모양으로 얼굴을 그려요

눈과 부리를 그려요

▷ + ☐ + ◁

목에 귀여운 리본을 달아볼까요?

날개를 그려요

발을 그려요

꼬끼오~ 닭

아침이면 '꼬끼오~' 하고 우리의 잠을 깨워주는 닭을 그려 볼까요?

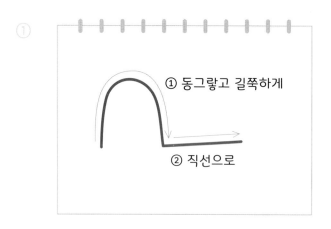

① 동그랗고 길쭉하게

② 직선으로

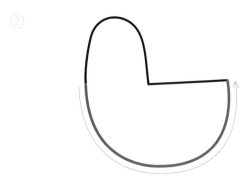

반원 모양으로 몸통을 그려요

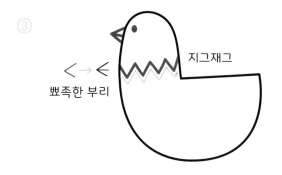

지그재그

뽀족한 부리

눈과 부리를 그리고
목 부분의 깃털을 표현해요

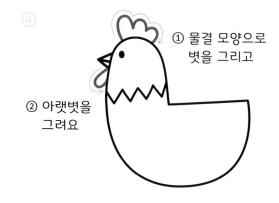

① 물결 모양으로
벗을 그리고

② 아랫벗을
그려요

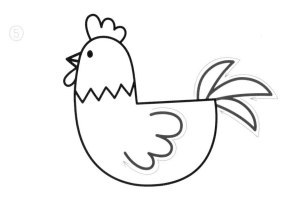

꽁지깃과 날개를 그려요

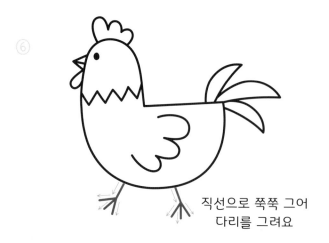

직선으로 쭉쭉 그어
다리를 그려요

삐약삐약~ 노란 병아리

엄마 닭의 뒤를 졸졸 따라다니는 귀여운 병아리예요.

①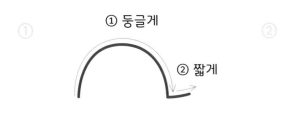
① 둥글게
② 짧게

②
반원 모양으로
몸통을 그려요

③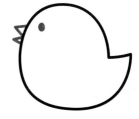
눈과 부리를 그려요

④
숫자 3 모양으로
날개를 그려요

⑤
직선으로 쭉쭉 그어
다리를 그려요

꿀꿀 돼지

꿀꿀~ 소리를 내는 돼지는 코가 특이하게 생겼어요!
어떤 모습인지 한번 그려 볼까요?

①

동그란 얼굴

②

세모 모양으로 귀를 그려요

③

눈, 코, 입을 그려요

④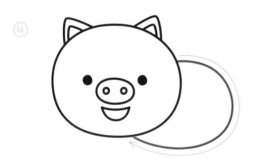

둥글게 몸통을 그려요

⑤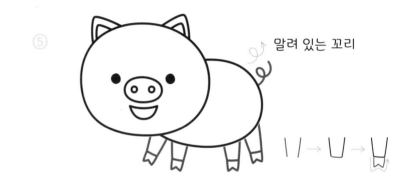

말려 있는 꼬리

다리와 꼬리를 그려요

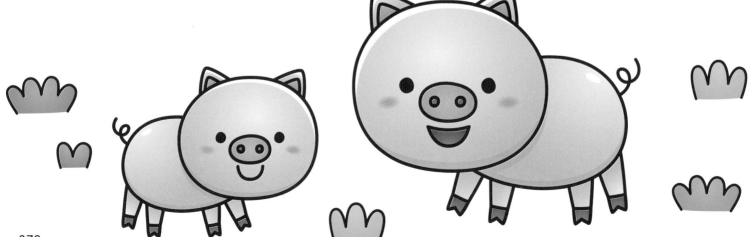

개구쟁이 원숭이 ▶ 쾌활한 성격에 장난치기 좋아하는 개구쟁이 원숭이를 그려 볼게요.

①

동그라미~

②

동그라미 안에 하트 모양을
그려 얼굴을 완성해요

③

눈, 코, 입, 귀를 그려요

④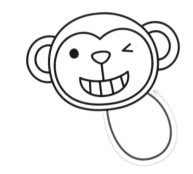

길쭉한 원으로 몸통을 그려요

⑤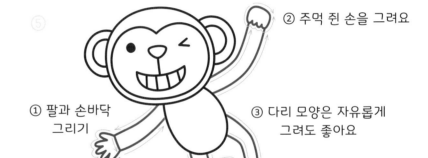

② 주먹 쥔 손을 그려요

① 팔과 손바닥
그리기

③ 다리 모양은 자유롭게
그려도 좋아요

⑥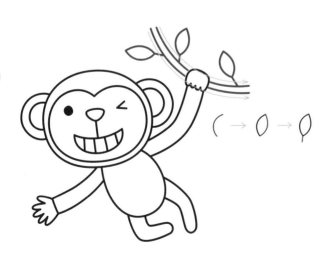

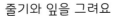

줄기와 잎을 그려요

073

어흥~ 무서운 호랑이 ▶ 멋진 줄무늬를 가진 호랑이를 그려요.

① 동그라미를 비스듬하게 그려요

② 동그란 귀를 그려요

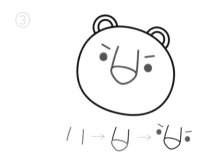

③ 커다란 코, 눈썹, 눈을 그려요

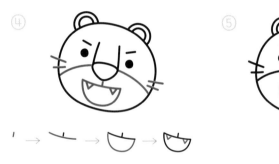

④ 입과 수염을 그려요

⑤ 둥글게 몸통을 그려요

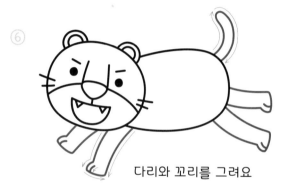

⑥ 다리와 꼬리를 그려요

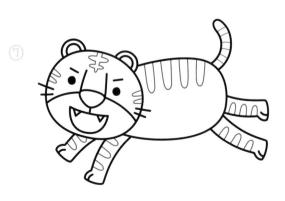

⑦ 무늬를 그려요

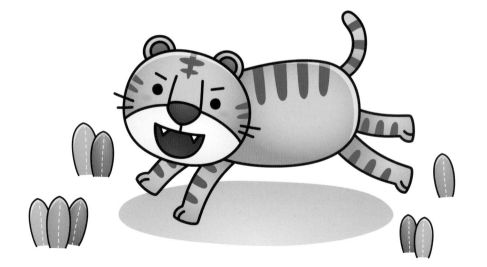

동물의 왕 사자

동물의 왕이라 불리는 사자는 호랑이와는 어떻게 다를까요?

①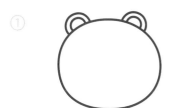

호랑이처럼 둥근 얼굴에
반원 모양으로 귀를 그려요

②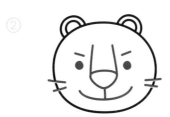

코, 눈썹, 눈, 입, 수염을 그려요
호랑이 얼굴과 비슷하죠?

③ 지그재그~ 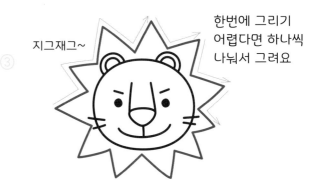 한번에 그리기
어렵다면 하나씩
나눠서 그려요

수컷 사자의 멋진 갈기를 표현해요

④

둥글게 몸통을 그려요

⑤

다리와 꼬리를 그려요

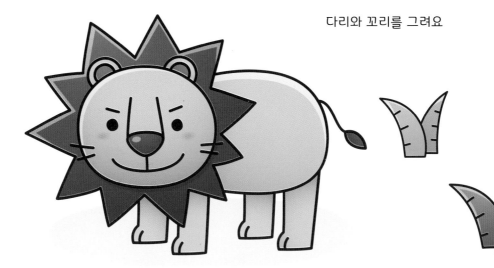

둥글둥글 곰

덩치가 크고 둥글둥글한 곰에게 안기면 너무 따뜻하고 푹신할 것 같아요!

①

동그란 얼굴을 그려요

②

동그란 귀를 두 개 그려요

③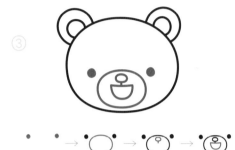

눈, 코, 입을 그려요

④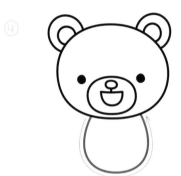

둥근 몸통은 얼굴보다
작게 그려요

⑤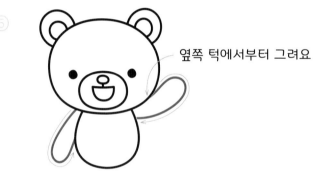

옆쪽 턱에서부터 그려요

팔을 그려요

⑥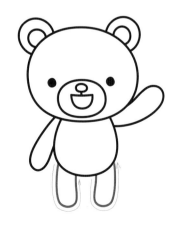

오동통한 다리를 그려요

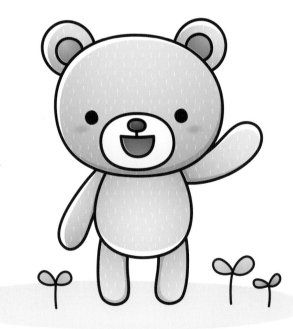

사랑스러운 곰돌이 커플

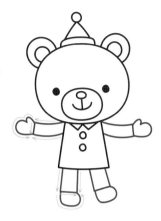 예쁜 옷을 입은 곰돌이 커플을 그려요.

① 곰돌이 얼굴 위에
모자를 그려요

② 웃는 표정을 그려요

③ 몸통을 그린 뒤
장식을 그려요

④ 팔과 다리를 그려요

① 귀여운 여자 곰돌이는
리본을 달아요

② 윙크하는 표정을 그려요

③ 네모로 원피스를 그리고
장식을 그려요

④ 팔, 다리를 그려요

짹짹~ 귀여운 참새 친구들 ▶ 몸집이 아주 작은 참새는 짹짹 소리를 내며 날아다녀요.

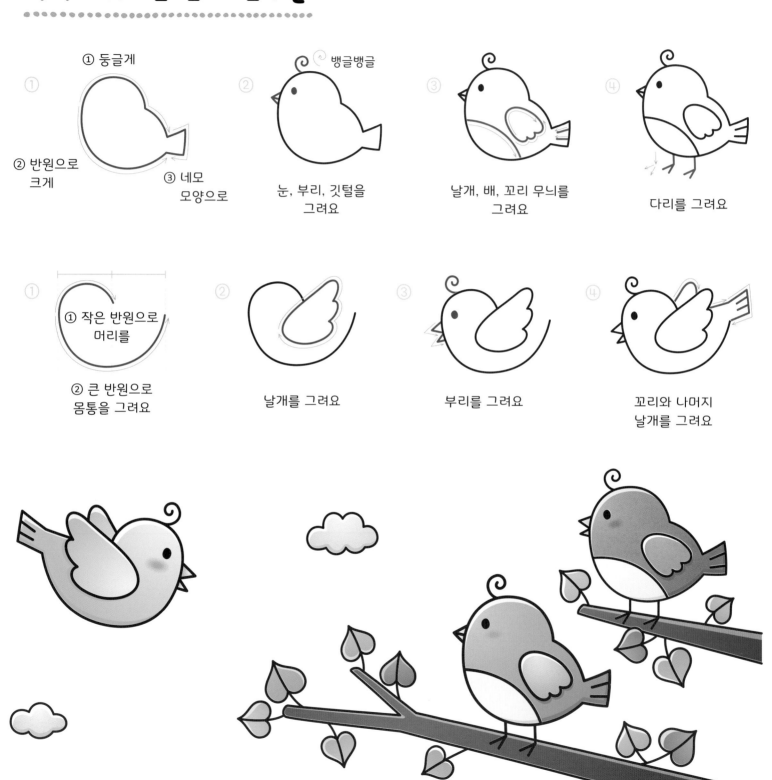

① 둥글게
② 반원으로 크게
③ 네모 모양으로

② 눈, 부리, 깃털을 그려요

③ 날개, 배, 꼬리 무늬를 그려요

④ 다리를 그려요

뱅글뱅글

① 작은 반원으로 머리를
② 큰 반원으로 몸통을 그려요

② 날개를 그려요

③ 부리를 그려요

④ 꼬리와 나머지 날개를 그려요

동그란 눈 올빼미

 올빼미는 지혜의 상징이자 행운을 가져다주는 새로 알려져 있어요.

① 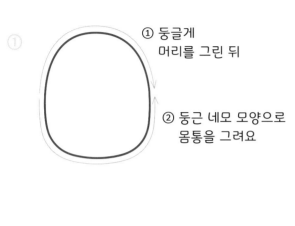 ① 둥글게
머리를 그린 뒤

② 둥근 네모 모양으로
몸통을 그려요

②

하트 모양을 그려
얼굴을 완성해요

③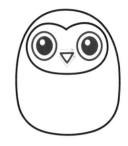

큰 눈과 세모 모양의
부리를 그려요

④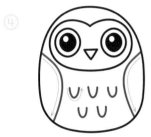

날개와 깃털을 그려요

⑤

발을 그려요

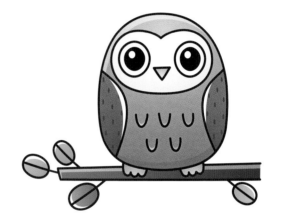

부엉부엉~ 부엉이

부엉이는 올빼미와 비슷하지만 머리에 멋진 깃털을 가지고 있어요.

①

올빼미와 똑같이 몸통과
얼굴을 그려요

② 뾰족 뾰족

머리의 깃털을 그려요

③

날개, 깃털, 발을 그려요

개굴개굴~ 초록 개구리 ▶ 연꽃잎 위에 앉아서 개굴개굴 노래를 부르는 초록 개구리를 그려 볼까요?

① 개구리의
커다란 눈을 그려요

② 얼굴과 입을 그려요

③ 앞다리를 그려요

④ 뒷다리와 몸통을 그려요

⑤ 연꽃잎을 그려요

연필로 타원을
먼저 그려 놓으면
더 쉽게 그릴 수 있어요

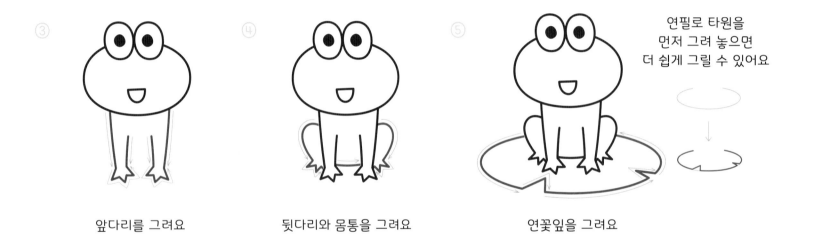

하얗고 포근한 양

솜처럼 하얗고 포근한 털옷을 입고 있는 귀여운 양이에요.

①

물결 모양으로 둥글게 그려요

②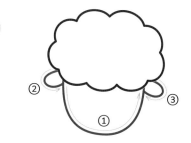

얼굴과 귀를 그려요

③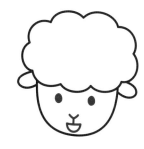

눈, 코, 입을 그려요

④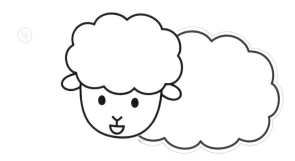

물결 모양으로 몸통을 그려요

⑤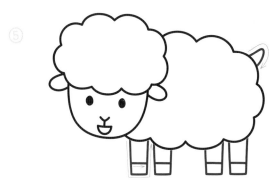

다리와 꼬리를 그려요

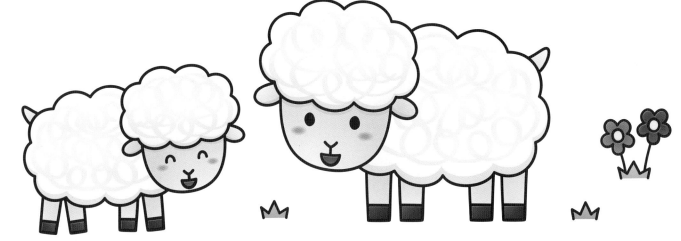

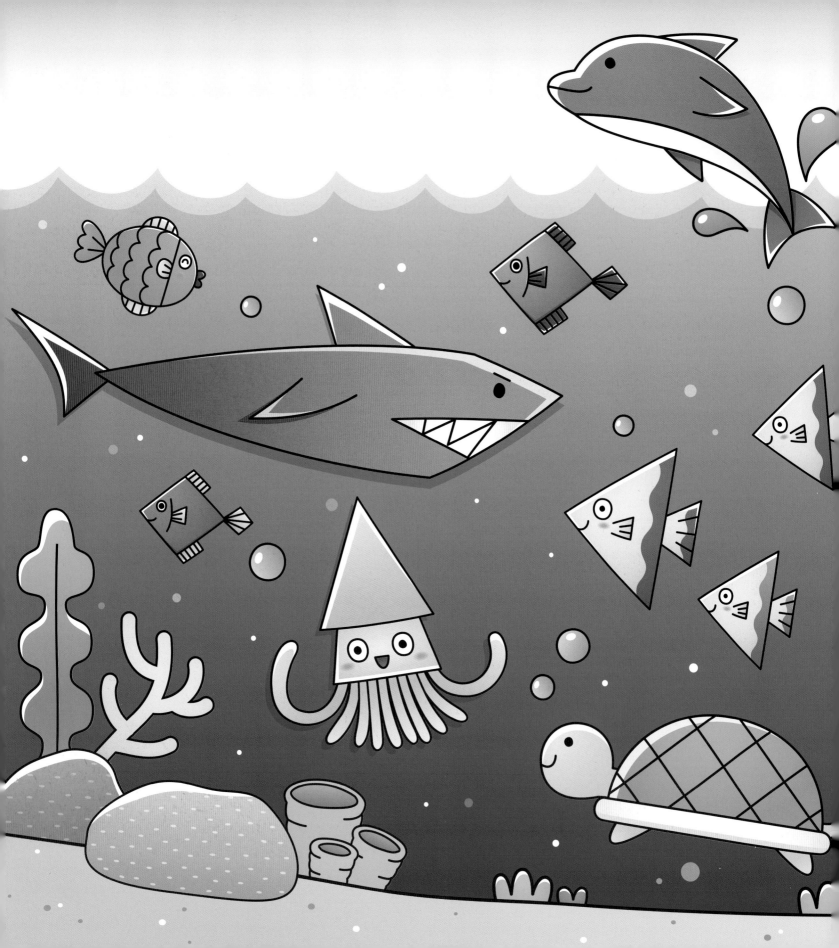

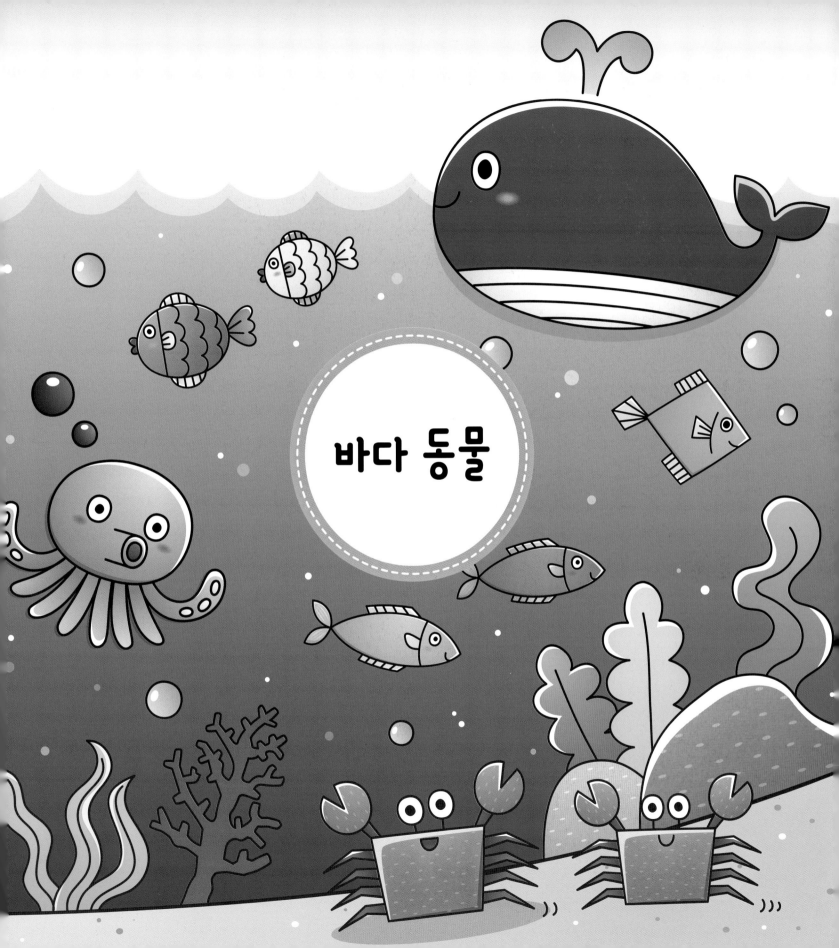

바다 동물

바닷속 물고기 ▶ 바다에 사는 물고기를 그려 볼까요?

①

타원 모양으로
길쭉하게 그려요

②

작은 타원 2개로
꼬리를 완성해요

③
○ → ◉ 눈
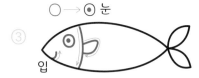
입
눈과 입,
가슴지느러미를 그려요

④
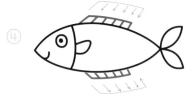
지느러미를 그려요

①

몸통 그리기

②
숫자 3을
반대로
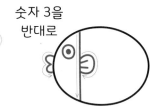
눈과 입,
가슴지느러미를 그려요

③
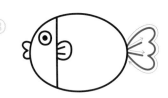
꼬리를 그려요

④
비늘은
물결 모양으로!

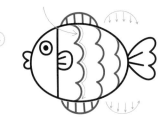
비늘과 지느러미를 그려요

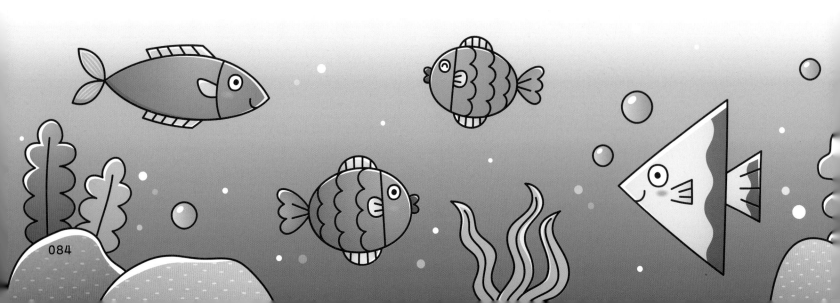

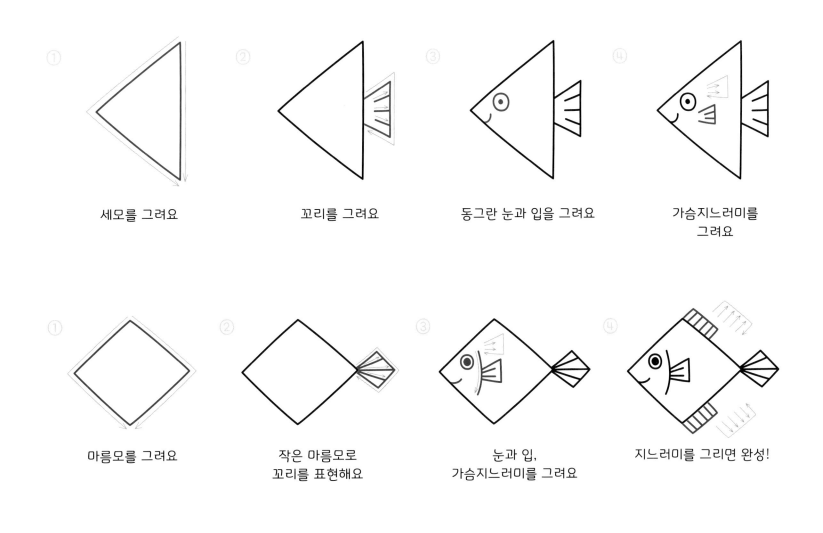

① 세모를 그려요

② 꼬리를 그려요

③ 동그란 눈과 입을 그려요

④ 가슴지느러미를
그려요

① 마름모를 그려요

② 작은 마름모로
꼬리를 표현해요

③ 눈과 입,
가슴지느러미를 그려요

④ 지느러미를 그리면 완성!

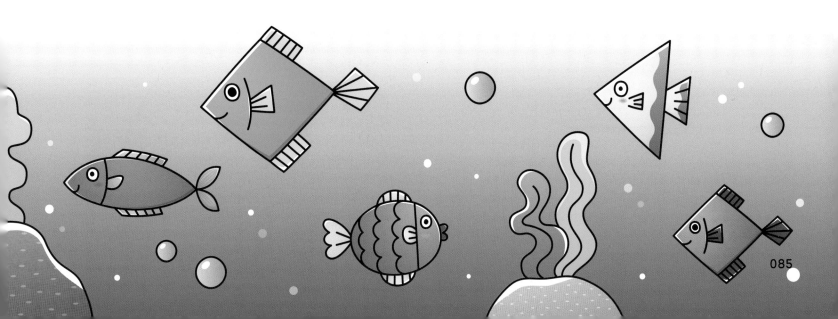

물줄기를 내뿜는 고래

> 큰 덩치로 헤엄을 치다가 수면 위로 올라와 물줄기를 내뿜는 고래예요.

①

둥그렇게 고래의 등을 그려요

②

배와 꼬리를 그려요

③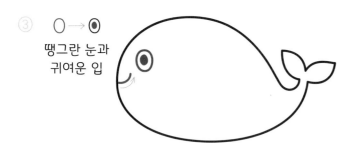

땡그란 눈과
귀여운 입

④

배의 무늬를 그려요

⑤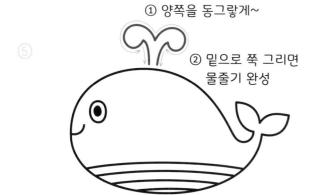

① 양쪽을 동그랗게~

② 밑으로 쭉 그리면
물줄기 완성

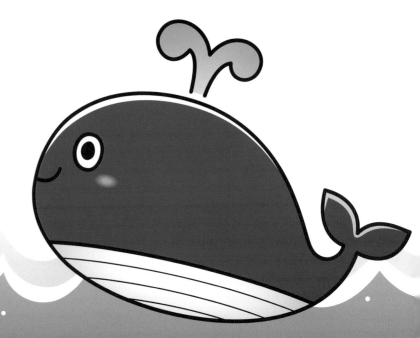

점프하는 돌고래

돌고래는 지능도 높고 사람을 잘 따르는 바다 동물이에요.
점프하는 귀여운 돌고래를 그려 볼까요?

①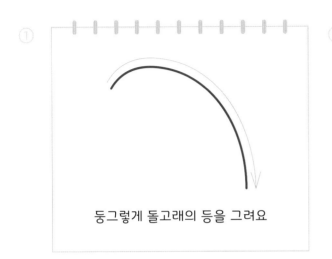

둥그렇게 돌고래의 등을 그려요

②

입이 살짝 튀어나오게

③

세모 모양으로 꼬리를 표현해요

④

눈과 입을 그려요

⑤

뾰족하게

등지느러미와 배를 그려요

⑥

가슴지느러미를 그려요

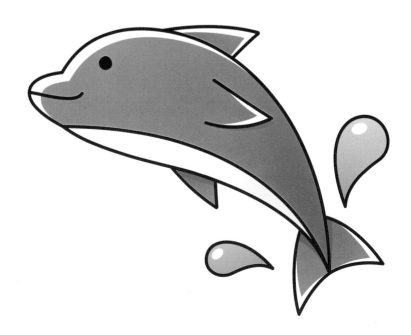

무시무시한 상어 ▶ 날렵한 몸과 무시무시한 이빨을 가진 상어예요.

① 살짝 꺾어서

상어의 등을 그려요

② 등보다 많이 꺾어요

상어의 배를 그려요

③

세모 모양으로 꼬리를 그려요

④

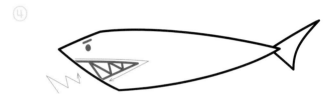

눈과 이빨을 그려요

⑤

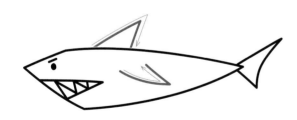

지느러미를 뾰족하게 그려요

무서운 악어

큰 이빨과 등에는 뾰족뾰족한 돌기가 있는 악어를 그려요!

①

직선 → 둥근 선 → 직선을 그려요

②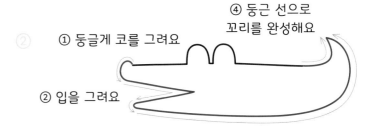

④ 둥근 선으로 꼬리를 완성해요

① 둥글게 코를 그려요

② 입을 그려요

③ 직선으로 몸통을 그리다가 꼬리 부분에서 둥글게

③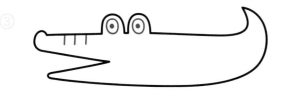

눈과 코의 주름을 그려요

④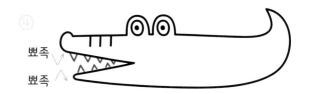

뾰족

뾰족

무시무시한 이빨을 그려요

⑤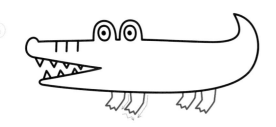

튼튼한 악어의 다리를 그려요

⑥

뾰족

등껍질과 돌기를 표현해요

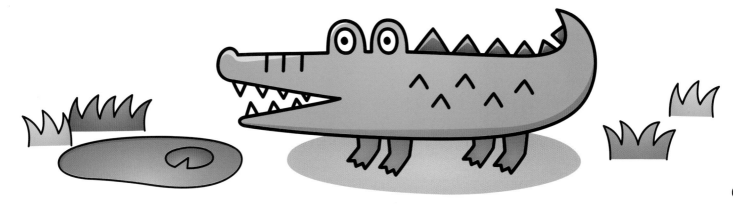

먹물을 뿜는 문어 ▶ 새까만 먹물을 내뿜는 문어는 굉장히 똑똑하고 영리한 동물이에요.

①

문어 머리는 동글동글~

②

눈과 입을 그려요

③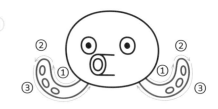

양쪽에 다리 2개를 길게 그린 뒤
동그라미로 빨판을 표현해요

④

문어 다리는
모두 8개!

나머지 6개의 다리를 그려요

문어의 다리를 그릴 때 다리 개수에 따라
칸을 미리 표시해두고, 다리 길이도
점으로 미리 찍어두면 그리기 편해요

세모 머리 오징어 ▶ 오징어는 세모 머리에 10개의 긴 다리를 가지고 있어요.

①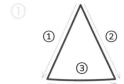

세모를 그려요

②

네모 모양의 얼굴을 그린 뒤
눈과 입을 그려요

③

양쪽에 다리 2개를
길게 그려요

④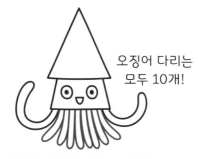

오징어 다리는
모두 10개!

나머지 8개의 다리를 그려요

집게발 꽃게 ▶ 집게발을 높게 들고 옆으로 걸어가는 꽃게는 어떻게 생겼을까요?

꽃게 다리는 모두 10개!
2개는 집게발이에요

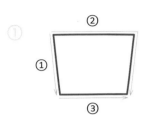

네모를 그려요

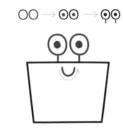

눈과 입을 그려요

집게발을 그려요

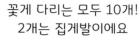
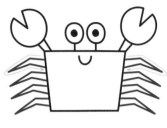

양쪽에 다리를 4개씩 그려요

느림보 거북이 ▶ 둥글고 딱딱한 등껍질을 가진 거북이. 엉금엉금 기어가는 거북이를 그려 볼게요!

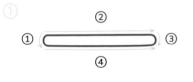

길쭉하게~

동그란 등을 그린 뒤
무늬를 표현해요

얼굴과 눈, 입을 그려요

다리와 꼬리를 그려요

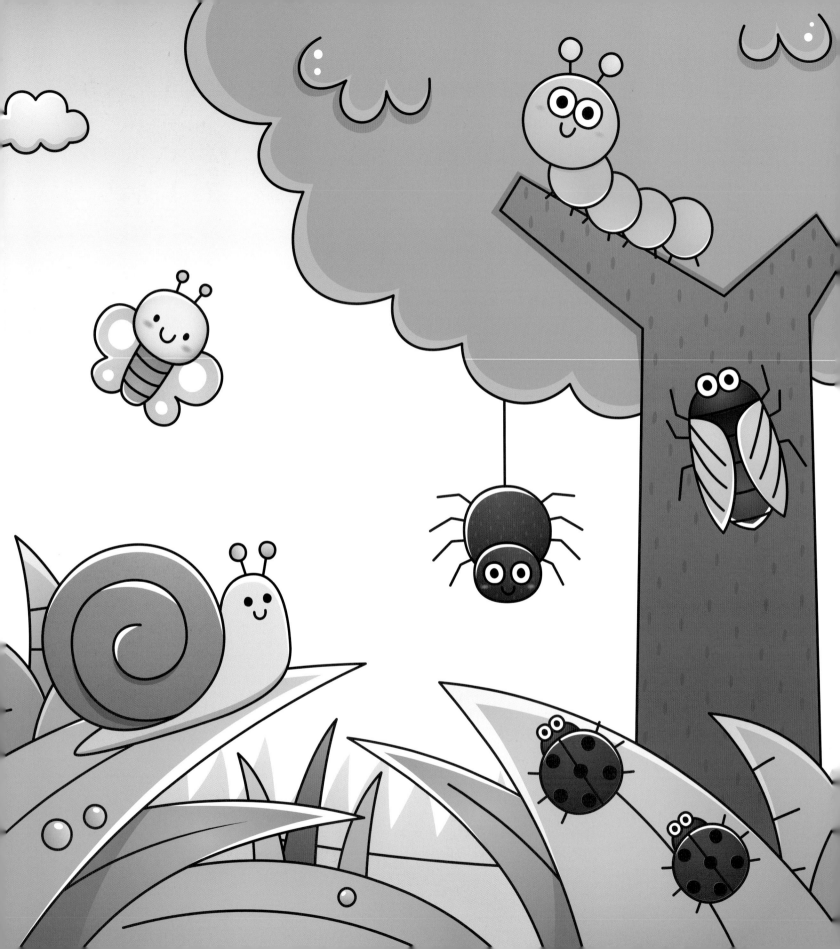

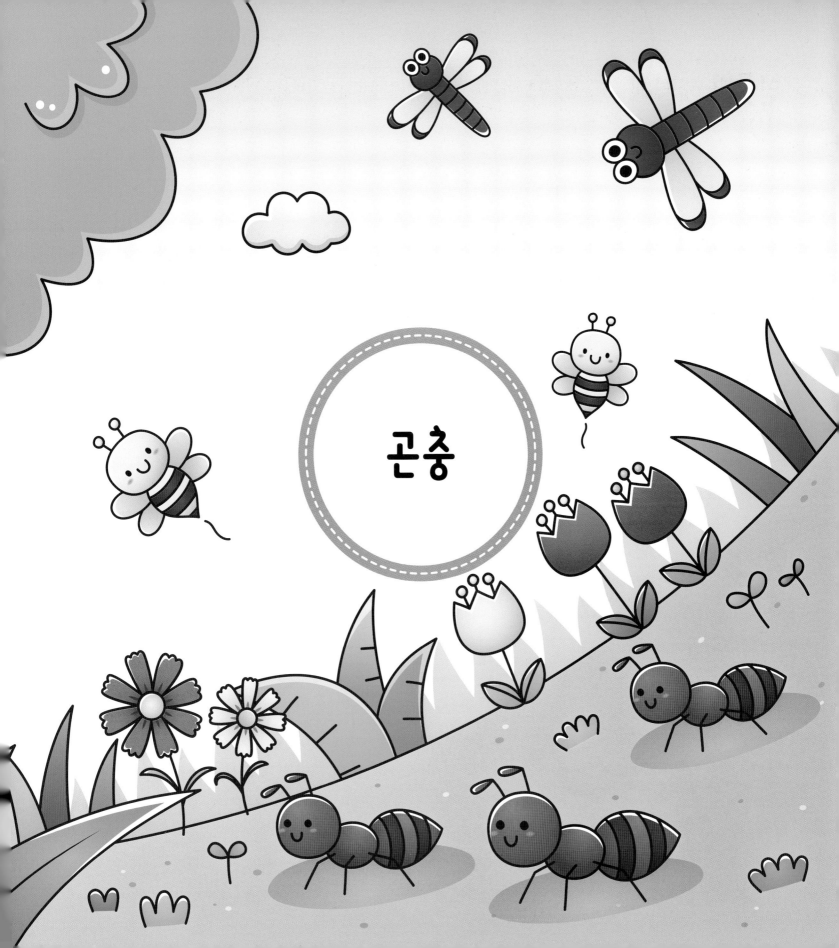

곤충

연둣빛 애벌레 ▶ 꿈틀꿈틀 기어 다니며 나뭇잎을 먹고 사는 애벌레예요.

① 동그라미를 그려요

② 더듬이를 그려요

③ 눈과 입을 그려요

④ 작은 동그라미로 몸통을 그려요

⑤ 발을 그려요

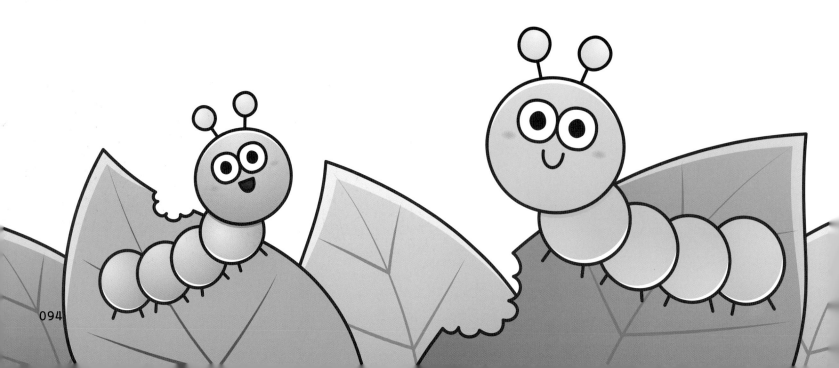

성실한 일꾼 개미 ▶ 작은 몸집으로 언제나 성실하고 바쁘게 움직이는 개미예요.

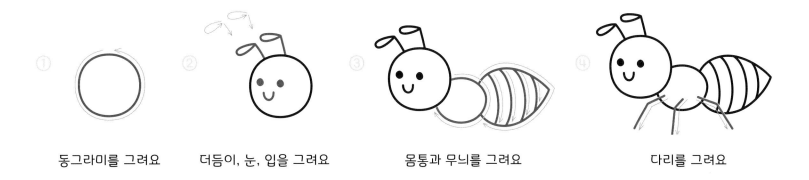

① 동그라미를 그려요

② 더듬이, 눈, 입을 그려요

③ 몸통과 무늬를 그려요

④ 다리를 그려요

대롱대롱 거미 ▶ 거미줄을 치고 대롱대롱 매달려 있는 거미는 과연 어떻게 생겼을까요?

① 동그라미~

② 눈과 입을 그려요

③ 동그랗게 몸통을 그려요

④ 거미 다리는 모두 8개!

다리와 거미줄을 그리면 완성!

맴맴~ 여름날의 매미

▶ 무더운 여름, 매미들의 '맴맴' 소리는 짝을 찾기 위한 사랑의 노래랍니다!

①

매미의 눈을 그린 뒤
얼굴을 완성해요

②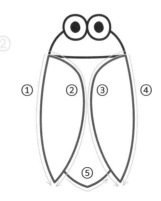

날개와 몸통을 그려요

③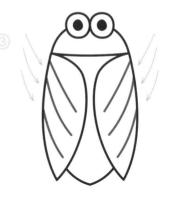

날개의 무늬를 그려요

④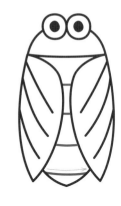

몸통의 마디를 그려요

⑤

다리를 그려요

꿀을 찾아 날아다니는 벌 ▶ 달콤한 꿀을 좋아하는 벌은 이 꽃, 저 꽃을 날아다니며 꿀을 모아요.

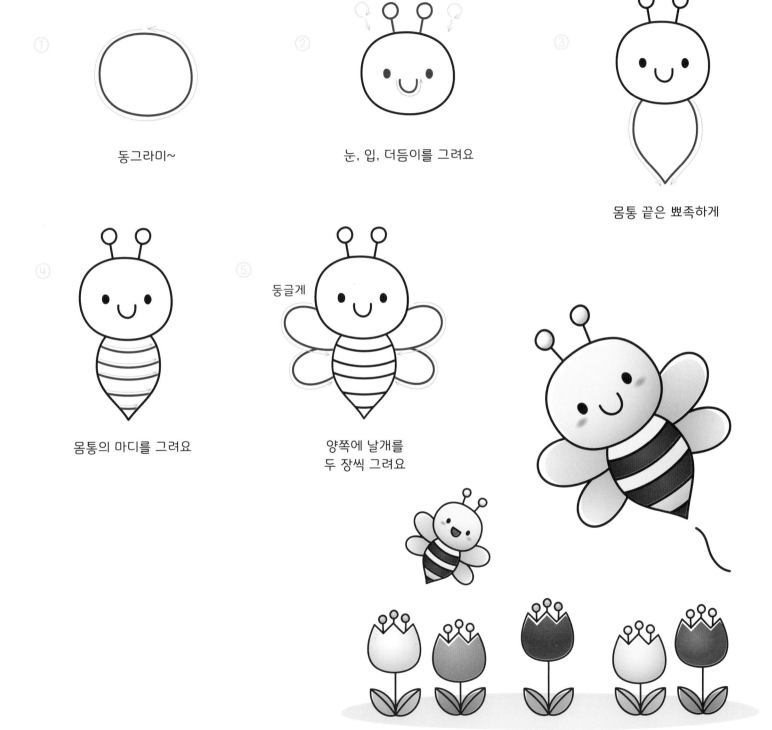

① 동그라미~

② 눈, 입, 더듬이를 그려요

③ 몸통 끝은 뾰족하게

④ 몸통의 마디를 그려요

⑤ 둥글게 / 양쪽에 날개를 두 장씩 그려요

예쁜 날개를 가진 나비

▶ 봄이 되면 예쁜 날개를 팔랑이며 날아다니는 나비예요.

①

동그란 얼굴을 그려요

②

눈과 입을 그린 뒤
머리에 더듬이를 그려요

③

길쭉하게 몸통을 그려요

④

몸통의 마디를 그려요

⑤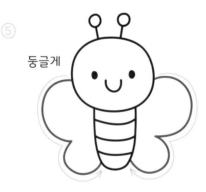

둥글게

올록볼록하게 날개를 그려요

팔랑팔랑 날아다니는 나비 ▶ 나비가 예쁘게 날아다니는 모습을 다르게 그려볼까요?

①

나비의 얼굴을 그린 뒤
더듬이를 왼편에 그려요

②

몸통과 마디를 그려요

③

날개를 그려요

귀여운 나비 요정 ▶ 나비가 사랑스럽고 귀여운 요정이 된다면 어떤 모습일까요?
재미있게 상상하며 그려요.

①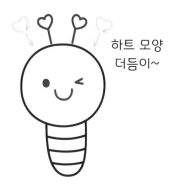

하트 모양
더듬이~

나비의 얼굴과 몸통,
더듬이를 그려요

②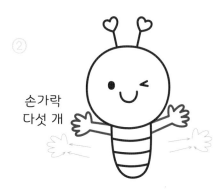

손가락
다섯 개

팔을 그려요

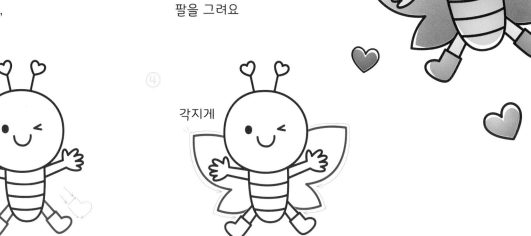

③

다리와 신발을 그려요

④

각지게

날개를 그려요

가을 하늘을 날아다니는 잠자리

투명한 날개와 긴 꼬리로
하늘을 멋지게 날아다니는 잠자리를 그려 볼까요?

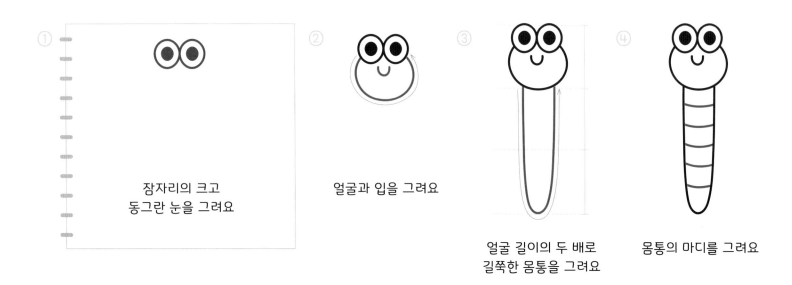

① 잠자리의 크고
동그란 눈을 그려요

② 얼굴과 입을 그려요

③ 얼굴 길이의 두 배로
길쭉한 몸통을 그려요

④ 몸통의 마디를 그려요

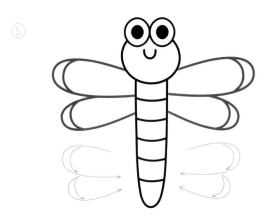

⑤ 양쪽에 날개를 두 장씩
그린 뒤 무늬를 완성해요

점박이 무당벌레 ▷ 빨간 등에 검은색 무늬가 귀여운 무당벌레를 그려요!

① 동그라미를 그린 뒤
중간에 직선을 그어요

② 눈, 얼굴 순으로 그려요

③ 무당벌레 다리는 모두 6개~

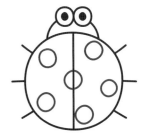

④ 등에 점박이 무늬를
동그랗게 그려요

동그란 집을 지고 사는 달팽이 ▷ 항상 등에 커다랗고 동그란 집을 지고 다니는 달팽이에요.

① 뱅글뱅글
달팽이집을 그려요

② 달팽이집 중간
부분에서 시작
얼굴과 몸통을 그려요

③ 눈, 입, 더듬이를 그려요

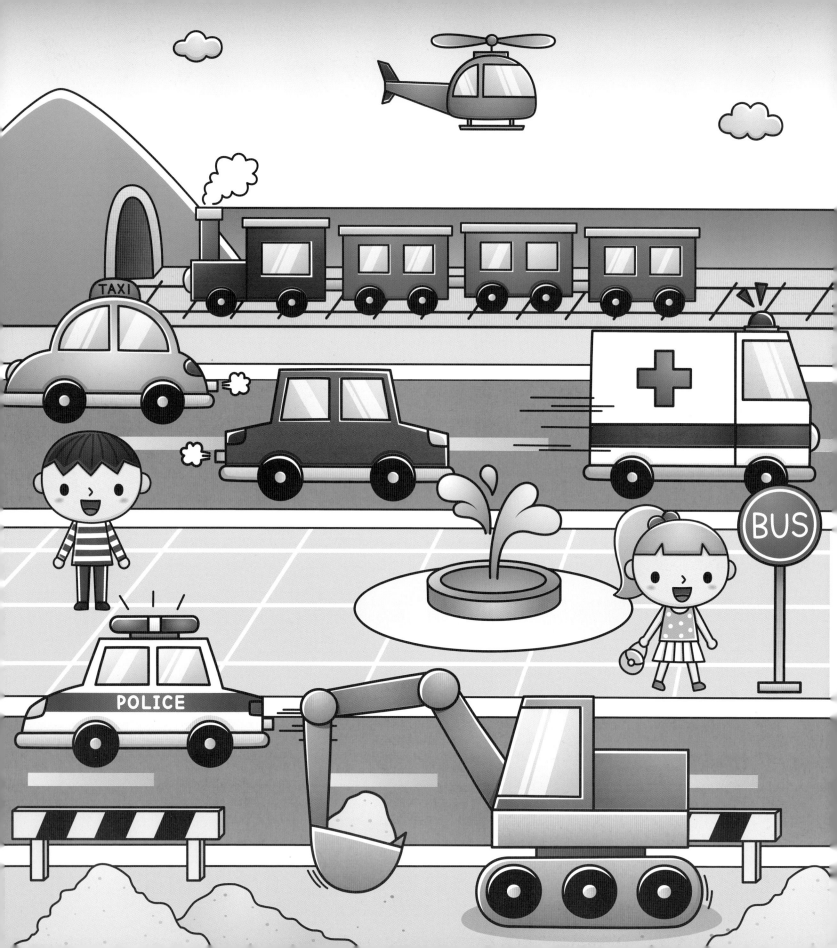

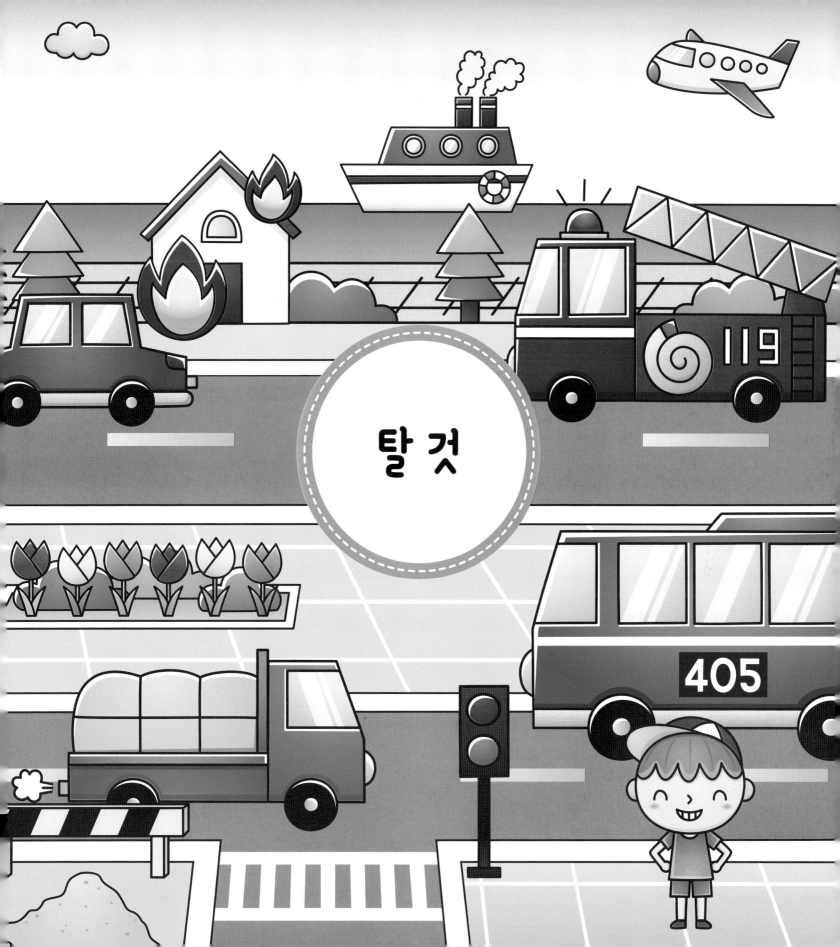

탈 것

부릉부릉 자동차

 도로 위를 부릉부릉 다니는 자동차를 그려 볼까요?

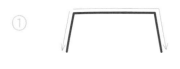

① 사다리꼴을 그려요

② 자동차의 몸체를 그려요

③ 바퀴 두 개와 선을 그려요

④ 범퍼를 그려요

⑤ 창문을 그려요

⑥ 앞뒤에 라이트와
배기구를 그려요

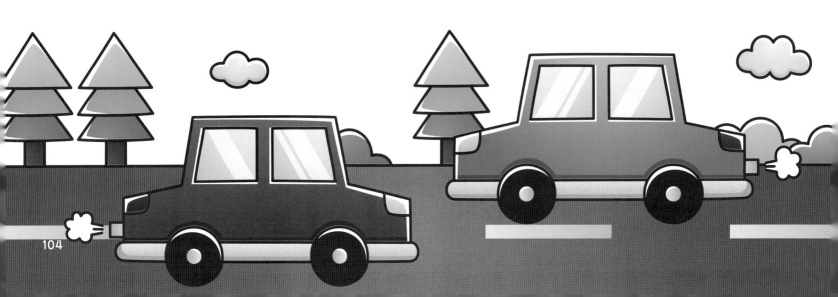

삐용삐용~ 도와주세요! 경찰차

삐용삐용~ 경찰차에는 사이렌이 달려 있어서 멀리에서도 소리를 들을 수 있어요!

① 사다리꼴을 그려요

② 경찰차의 몸체를 그려요

③ 바퀴 두 개와 선을 그려요

④ 범퍼를 그려요

⑤ 창문을 그려요

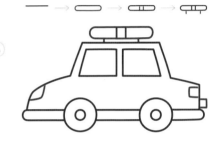

⑥ 사이렌을 그린 뒤 앞뒤에 라이트와 배기구를 그려요

⑦ POLICE와 장식을 그려요

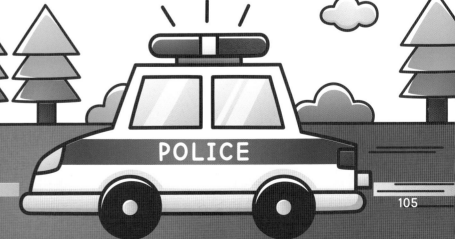

POLICE

택시를 타요 ▶ 우리를 목적지까지 안전하게 데려다주는 택시예요.

① 둥글게

②

택시의 몸체를 그려요

③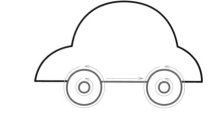

바퀴 두 개와 선을 그려요

④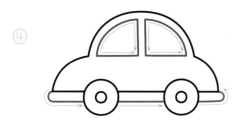

창문과 범퍼를 그려요

⑤

앞뒤에 라이트와
배기구를 그려요

⑥

택시 등을 그려요

버스를 타고 마을로 가요

기다란 버스에 많은 사람을 태우고 도로를 씽씽 달려요.

① 비스듬하게

버스의 몸체를 그려요

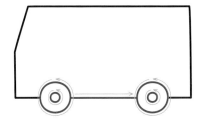

② 바퀴 두 개와 선을 그려요

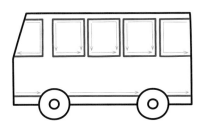

③ 창문과 범퍼를 그려요

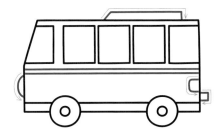

④ 버스의 장식과 라이트, 배기구,
윗부분을 그려요

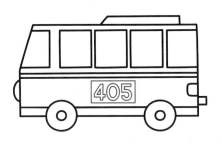

⑤ 버스 번호를 자유롭게 그려요

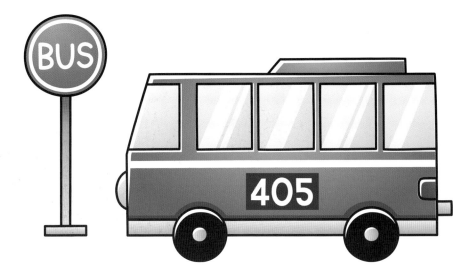

에융에융~ 출동! 소방차

불이 나면 빠르게 달려와 불을 꺼주는 소방차예요.

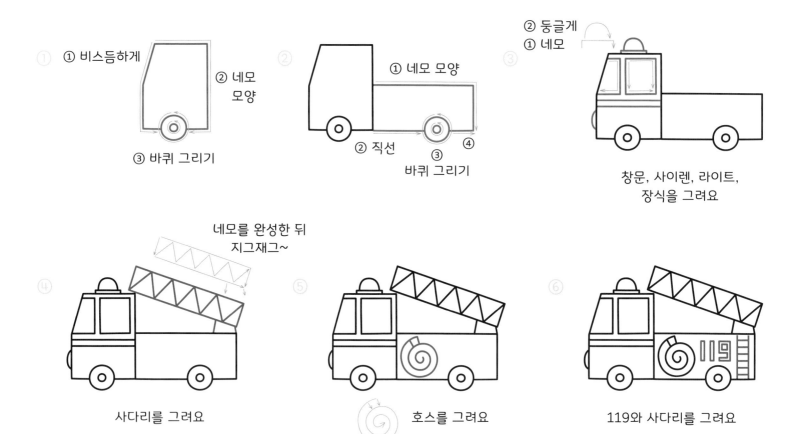

① 비스듬하게
② 네모 모양
③ 바퀴 그리기

① 네모 모양
② 직선
③ ④ 바퀴 그리기

② 둥글게
① 네모
창문, 사이렌, 라이트, 장식을 그려요

네모를 완성한 뒤 지그재그~

사다리를 그려요

호스를 그려요

119와 사다리를 그려요

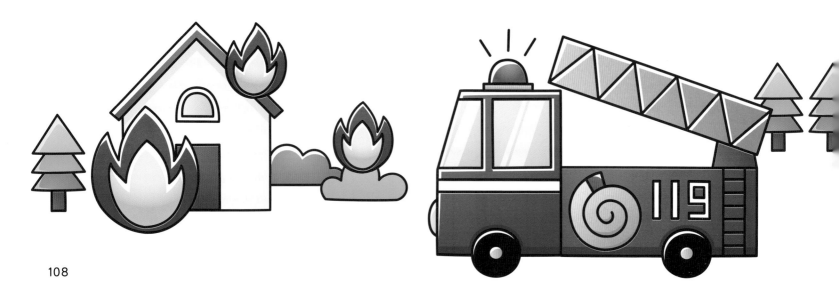

삐뽀삐뽀~ 구급차

아프거나 다친 사람들을 병원으로 데려다주는 고마운 구급차예요.

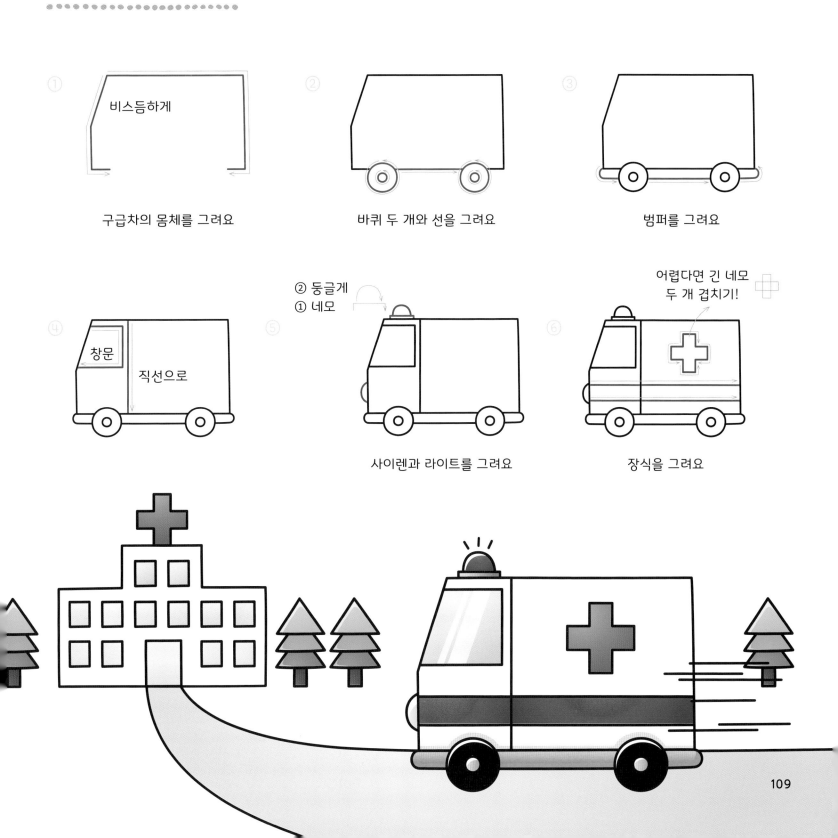

① 비스듬하게

구급차의 몸체를 그려요

바퀴 두 개와 선을 그려요

범퍼를 그려요

창문
직선으로

② 둥글게
① 네모

사이렌과 라이트를 그려요

어렵다면 긴 네모
두 개 겹치기!

장식을 그려요

떴다 떴다~ 비행기 ▶ 하늘 위를 멋지게 날아다니는 비행기를 그려 볼까요?

①

비행기의 몸체를 그려요

②

비행기의 아랫부분과 날개를 그려요

③

앞부분과 날개를 그려요

④

창문을 그려요

빙글빙글 헬리콥터 ▶ 헬리콥터는 머리 위에 달린 날개를 빙글빙글 빠르게 돌리면서 하늘을 날아요.

①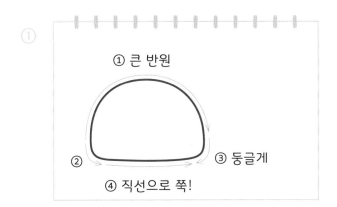

① 큰 반원
② ③ 둥글게
④ 직선으로 쭉!

②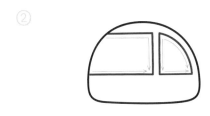

창문을 그려요

③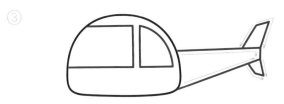

꼬리와 날개를 그려요

④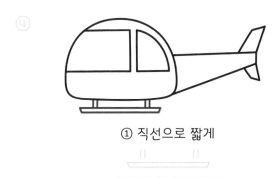

① 직선으로 짧게

② 길쭉한 사다리꼴

⑤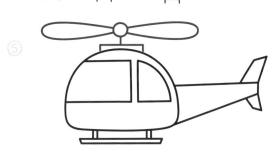

빙글빙글~ 프로펠러를 그려요

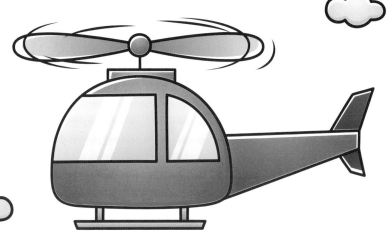

111

우주를 여행하는 우주선

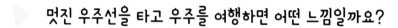 멋진 우주선을 타고 우주를 여행하면 어떤 느낌일까요?

① 반원

② 둥글게

② 타원을 그려요

③ 둥글게~

④ 다리를 그려요

⑤ 안테나를 그려요

⑥ 장식을 그려요

3, 2, 1 발사! 로켓

우주를 향해 크고 멋진 로켓을 발사해 볼까요?

① 세모를 그려요

② 몸체와 창문을 그려요

날렵하고
멋지게~

③ 날개를 그려요

④ 사다리꼴을 그린 뒤
직선을 두 개 그려요

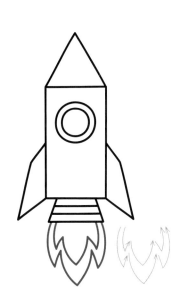

⑤ 불꽃을 그려요

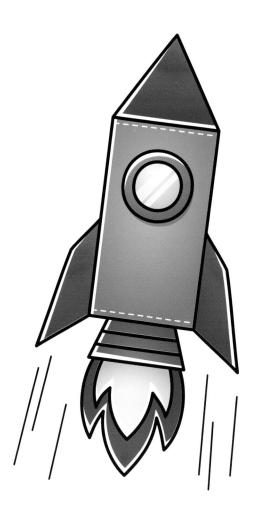

빠르게 달려요! 오토바이 ▷ 두 개의 바퀴로 좁은 곳을 날쌔게 달리는 오토바이예요.

①

바퀴 두 개를 그려요

②

바퀴 덮개를 그려요

③

손잡이를 그려요

④

몸통과 안장을 그려요

⑤

라이트와 발걸이를 그려요

칙칙폭폭~ 기차 ▶ 철길 위를 빠르게 지나가는 기차를 그려 볼게요.

기차의 몸체를 그려요

창문과 바퀴를 그려요

기차의 앞부분과
바퀴를 그려요

몽글 몽글~

굴뚝, 연기, 라이트를
그려요

기차 칸을 그려요

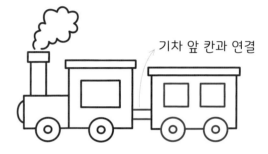

기차 앞 칸과 연결

바퀴와 창문을 그려요

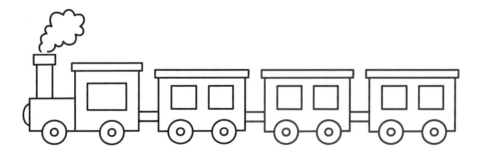

똑같은 기차 칸을 연결해서 그려요

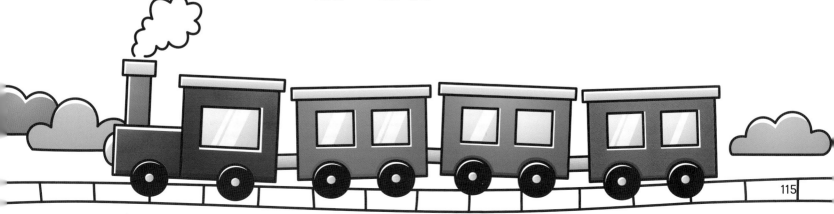

흙을 나르는 굴착기

커다란 삽으로 땅을 파거나 깎을 때 사용하는 굴착기랍니다.

① 비스듬하게 **창문**

네모를 그린 뒤
창문을 그려요

② 길쭉한 네모를 그린 뒤
작은 네모를 그려요

③ 큰 타원을 그리고
바퀴 세 개를 그려요

④ 굴착기의 튼튼한 팔을 그려요

⑤

⑥ 커다란 삽을 그려요

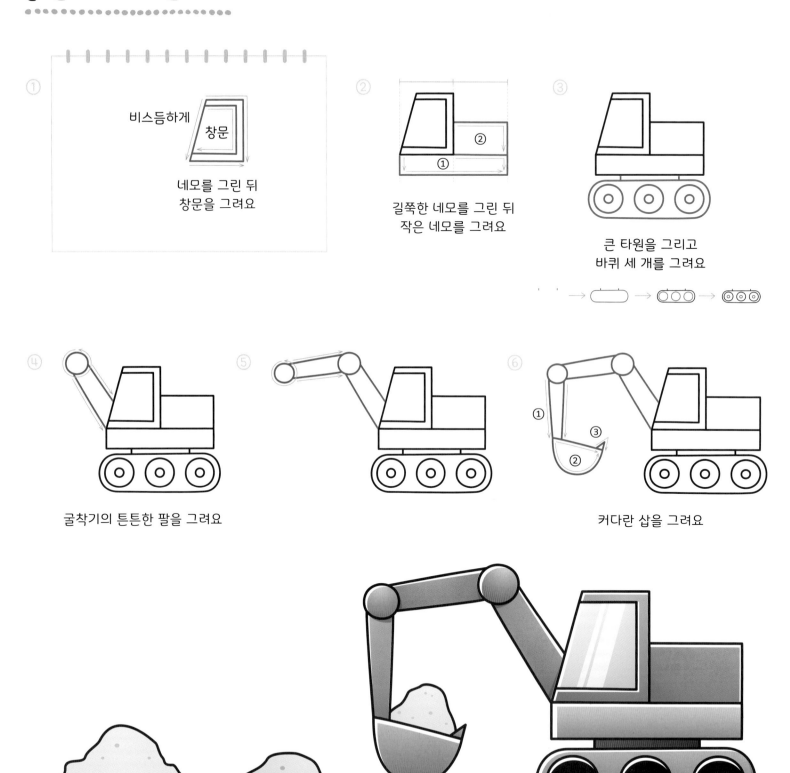

짐을 실어 나르는 트럭 ▶ 큰 짐을 한번에 실어 나르는 트럭을 그려 볼까요?

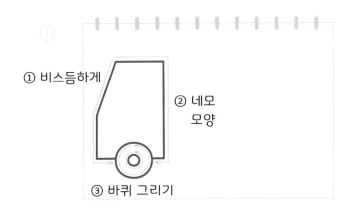

① 비스듬하게
② 네모 모양
③ 바퀴 그리기

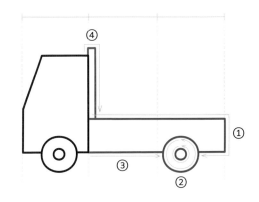

트럭의 짐 싣는 부분과 바퀴를 그려요

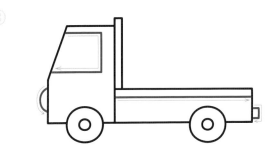

창문, 라이트, 배기구, 장식을 그려요

트럭에 실려 있는 짐을 그려요

바닷속을 여행해요! 잠수함 ▶ 바다 깊은 곳까지 볼 수 있게 해주는 잠수함이에요.

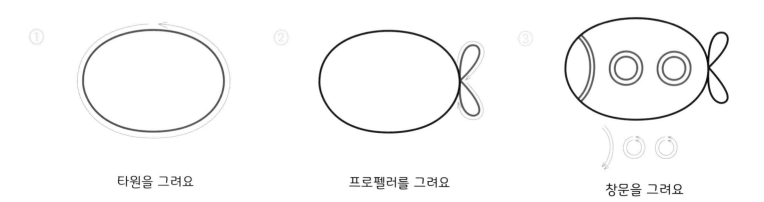

① 타원을 그려요

② 프로펠러를 그려요

③ 창문을 그려요

④ 둥글게~

⑤ ① 동그라미 ② ㄱ 모양으로 망원경을 표현해요

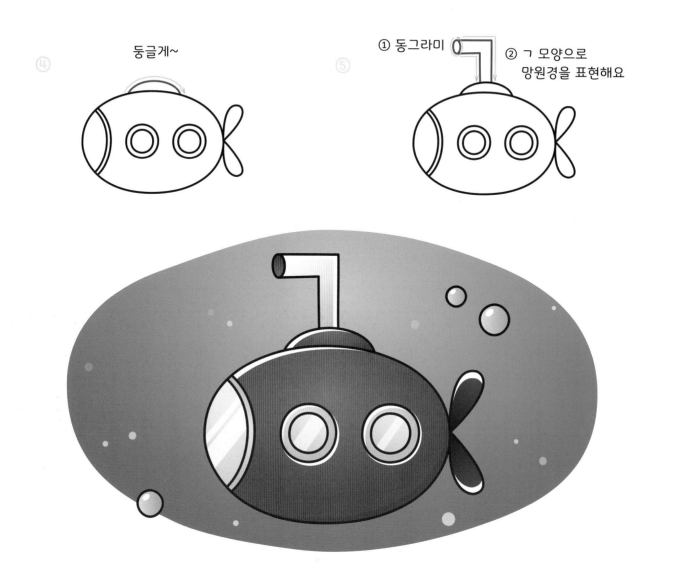

바다 위를 떠다니는 배

큰 배는 어떻게 바다 위에 떠있을까요?

①

사다리꼴을 그려요

②

조금 작은 사다리꼴과
창문을 그려요

③

네모를 그린 뒤
직선 두 개를 그려요

④

몽글몽글 연기~

⑤

구멍 튜브를 그려요

⑥

선두줄
장식을 그려요

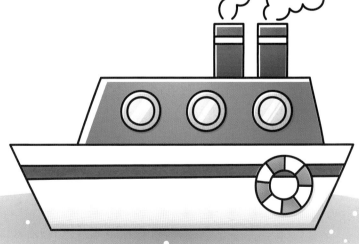

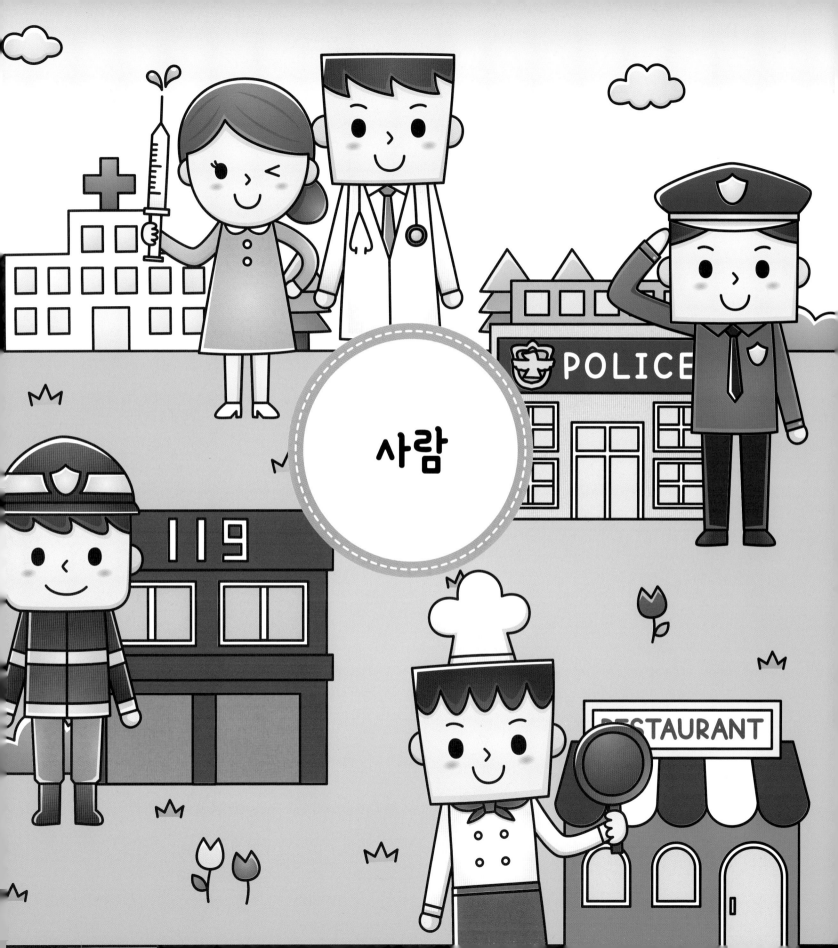

사람

멋진 남자아이 ▶ 씩씩하고 활발한 남자아이를 그려 볼까요?

① 동그랗게 얼굴을 그려요

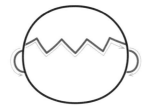

② 앞머리와 귀를 그려요

③ 눈, 코, 입을 그려요

④ 몸통을 그려요

⑤ 팔과 손을 그려요

⑥ 다리와 신발을 그려요

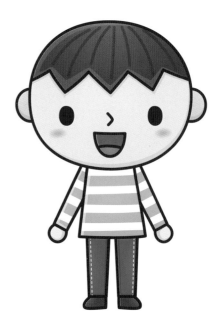

귀여운 여자아이

사랑스러운 양 갈래머리를 한 여자아이를 그려요.

①

동그랗게 얼굴을 그린 뒤
앞머리와 귀를 그려요

②

눈, 코, 입을 그려요

③

리본과 양 갈래머리를 그려요

④

원피스를 그려요

⑤

팔을 그려요

⑥

다리와 신발을 그려요

모자를 쓴 여름 소년

반팔에 반바지를 입은 장난꾸러기 같은 남자아이를 그려요.

① 앞의 그림을 참고하여 얼굴을 그린 뒤 야구모자를 그려요

② 몸통을 그려요

③ 팔을 그려요

④ 바지, 다리, 신발을 그려요

치마 입은 여름 소녀

무더운 여름 시원한 민소매와 치마를 입은 여자아이랍니다.

① 앞의 그림을 참고하여 얼굴을 그린 뒤 방울과 머리카락을 그려요

② 몸통과 팔을 그려요

③ 치마를 그린 뒤 다리와 신발을 그려요

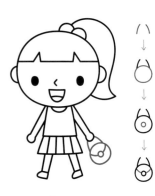
④ 가방을 그려요

털모자를 쓴 겨울 소년

손발이 꽁꽁 어는 추운 겨울에는 털모자와 목도리로 따뜻하게 입어요.

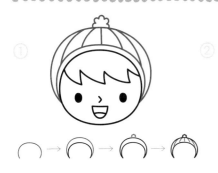

앞의 그림을 참고하여 얼굴을
그린 뒤 털모자를 그려요

목도리를 그려요

몸통을 그린 뒤
옷 장식을 그려요

팔과 손, 다리, 신발을 그려요

망토 입은 겨울 소녀

귀마개와 망토로 따뜻하게 옷을 입은 귀여운 겨울 소녀를 그려요.

앞의 그림을 참고하여
얼굴을 그린 뒤
귀마개와 머리카락을 그려요

망토를 그려요

원피스를 그린 뒤
팔을 그려요

다리와 부츠를 그려요

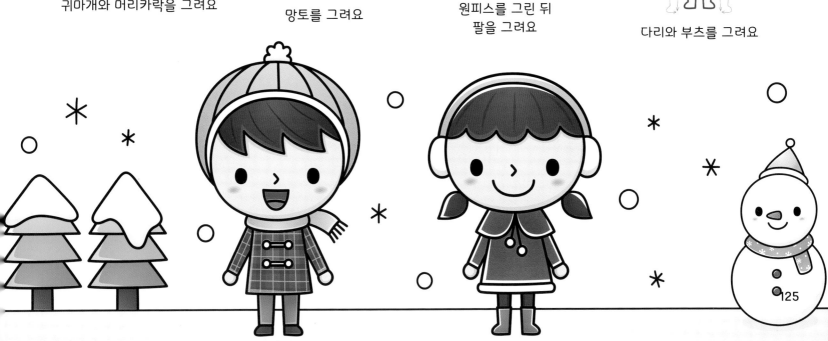

125

아름다운 우리 엄마 ▶ 세상에서 제일 사랑하는 엄마를 그려요.

① ② ㅅ 모양으로
앞머리 그리기

③ 귀 그리기

① 둥글게 얼굴 그리기

② ① 동그랗게

② 물결 모양~

머리카락을 그려요

③ 눈, 코, 입을 그려요

④ 원피스를 그린 뒤
팔과 손을 그려요

⑤ 원피스 깃과 단추를 그려요

⑥ 다리와 신발을 그려요

든든한 우리 아빠 ▶ 우리 가족을 지켜주는 멋진 아빠를 그려 볼까요?

①

네모 모양으로 얼굴을 그린 뒤
머리카락을 표현하고 귀를 그려요

②

눈썹, 눈, 코, 입을 그려요

③

몸통을 그린 뒤
팔을 그려요

④

셔츠 깃과 넥타이를 그려요

⑤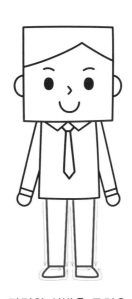

다리와 신발을 그려요

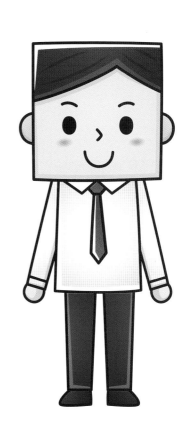

다정한 우리 할머니 ▶ 항상 포근하게 안아주는 할머니가 좋아요~

①

② ㅅ 모양으로
앞머리 그리기

③ 귀 그리기

① 둥글게 얼굴 그리기

② 뽀글뽀글 파마 머리~

머리카락을 그려요

③

눈, 코, 입을 그려요

④

주름을 표현해요

⑤

팔을 그려요
① ② (왼팔→오른팔)

⑥

몸통과 상의 깃,
단추를 그려요

⑦

치마를 그린 뒤 다리와
신발을 그려요

128

사랑해요! 할아버지

▶ 나를 보면 항상 웃어 주시는 다정한 우리 할아버지!

① 둥근 네모 모양으로 얼굴을 그린 뒤 앞머리와 귀를 그려요

② 눈썹, 눈, 코, 입을 그린 뒤 안경을 그려요

③ 주름을 표현해요

④ 몸통을 그린 뒤 옷을 표현해요

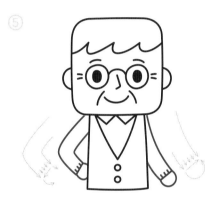

⑤ 팔을 그려요

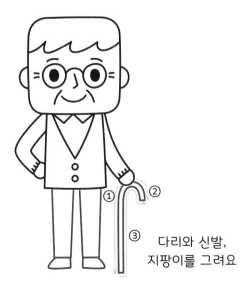

⑥ 다리와 신발, 지팡이를 그려요

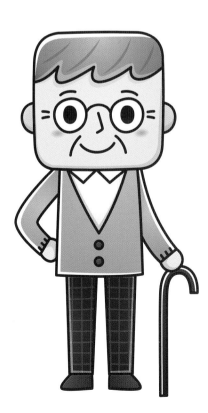

아장아장~ 귀여운 아기 ▶ 기저귀를 차고 엉금엉금 기어 다니는 귀여운 아기예요.

①

동그란 얼굴과
귀를 그려요

②

머리카락과
눈, 코, 입을 그려요

③

몸통과 기저귀를 그려요

④

팔과 젖병을 그려요

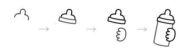

⑤

다리를 그려요

오늘은 내가 요리사

세상에서 가장 맛있는 음식을 만드는 멋진 요리사를 그려 볼까요?

①

사다리꼴 모양으로 얼굴을
그린 뒤 앞머리와 귀를 그려요

②

눈썹, 눈, 코, 입을 그려요

③ 올록볼록

요리사 모자를 그려요

④

몸통을 그린 뒤
스카프와 단추를 그려요

⑤

팔과 프라이팬을 그려요

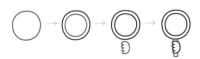

⑥

앞치마와 다리, 신발을 그려요

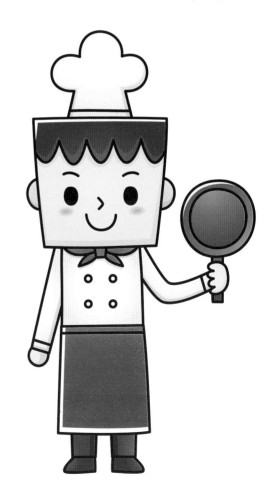

아프면 찾아가요! 의사 ▶ 우리의 몸이 아플 때 낫게 해주는 고마운 의사 선생님이에요.

①

사다리꼴 모양으로 얼굴을
그린 뒤 앞머리와 귀를 그려요

②

눈썹, 눈, 코, 입을 그려요

③

의사 가운을 그려요

④

셔츠 깃과 넥타이를 그려요

⑤

청진기를 그려요

⑥

팔과 손,
다리와 신발을 그려요

친절한 간호사

아플 때 아프지 않도록 도와주고 주사를 놓아주는 간호사랍니다.

② ㅅ 모양으로
앞머리 그리기

③ 귀 그리기

① 둥글게 얼굴 그리기

동그랗게

머리카락을 그려요

눈, 코, 입을 그려요

원피스를 그린 뒤
깃과 단추를 표현해요

팔과 주사기를 그려요

나머지 팔을 그린 뒤
다리와 신발을 그려요

133

우리를 지켜줘요! 경찰관

▶ 위험한 일이 생기면 안전하게 시민을 지켜주는 멋진 경찰관이에요.

① 네모 모양으로 얼굴을 그린 뒤 귀를 그려요

② 경찰 모자를 그려요

③ 머리카락, 눈썹, 눈, 코, 입을 그려요

④ 몸통을 그린 뒤 셔츠 깃과 넥타이를 그려요

⑤ 팔을 그려요

⑥ 다리와 신발을 그려요

불을 끄는 소방관 ▶ 불이 나면 재빨리 달려와 불을 꺼주는 소방관은 멋진 영웅이에요.

①

모서리가 둥근 네모 모양으로
얼굴을 그린 뒤 귀를 그려요

②

소방관 모자를 그려요

③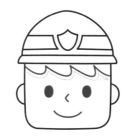

앞머리, 눈, 코, 입을 그려요

④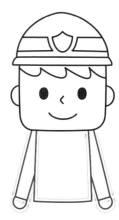

몸통을 그린 뒤
팔을 그려요

⑤

옷의 무늬를 그려요

⑥

다리와 신발을 그려요

135

나비처럼 사뿐~ 발레리나 ▶ 나비처럼 우아하게 춤을 추는 발레리나를 그려 볼까요?

①

동그랗게 얼굴을 그린 뒤
앞머리와 귀를 그려요

②

눈, 코, 입을 그려요

③

리본과 올림머리를 표현해요

④

몸통과 팔을 그려요

⑤

치마를 그려요

⑥

다리와
발레리나 슈즈를 그려요

슛~ 골인! 축구선수

 그라운드를 달리며 멋있게 슛을 날리는 축구선수예요.

①

동그랗게 얼굴을 그린 뒤
머리카락과 귀를 그려요

②

눈, 코, 입을 그려요

③

몸통을 그려요

④

팔을 그려요

⑤

바지와 다리, 신발을 그려요

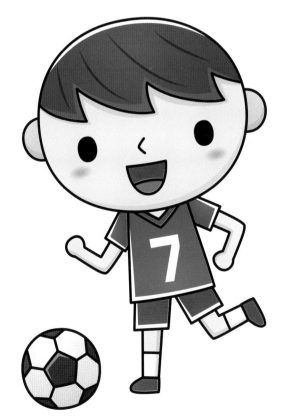

축구공 그리기

상상의 나라에는 어떤 재미있는 친구들이 살고 있을까요?
공룡과 예쁜 공주님은 어떻게 그릴까요?
상상 속에서 만나왔던 다양한 친구들을
온 가족이 자유롭게 상상하며 그려요.

PART 3

상상력 팡팡
그림 그리기

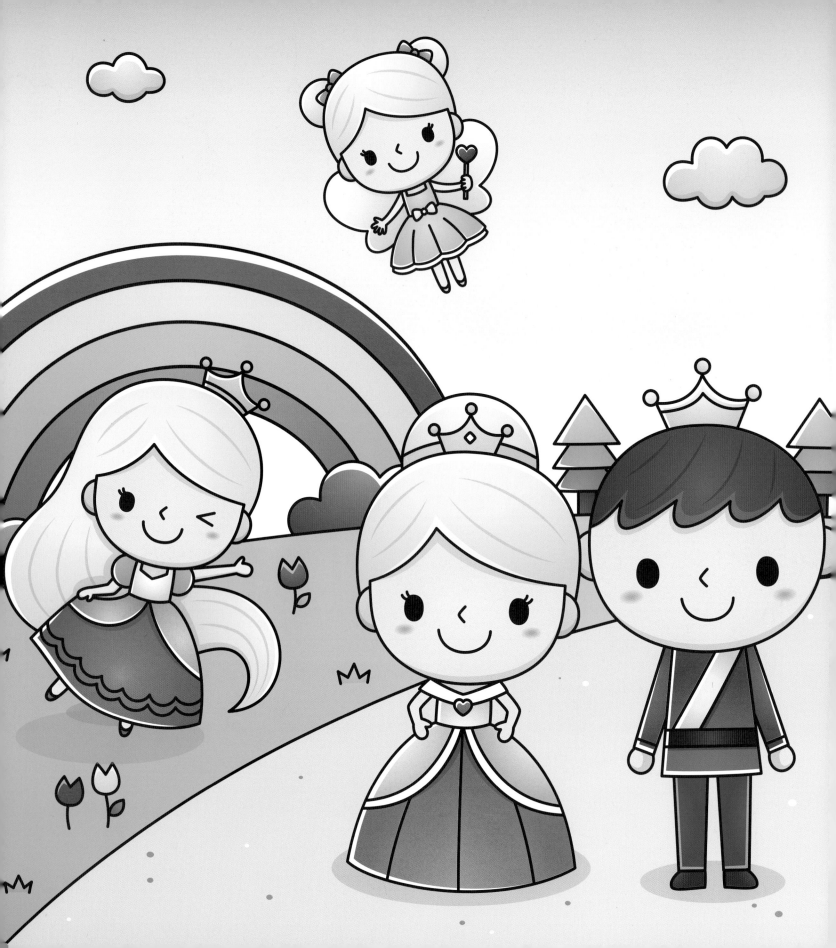

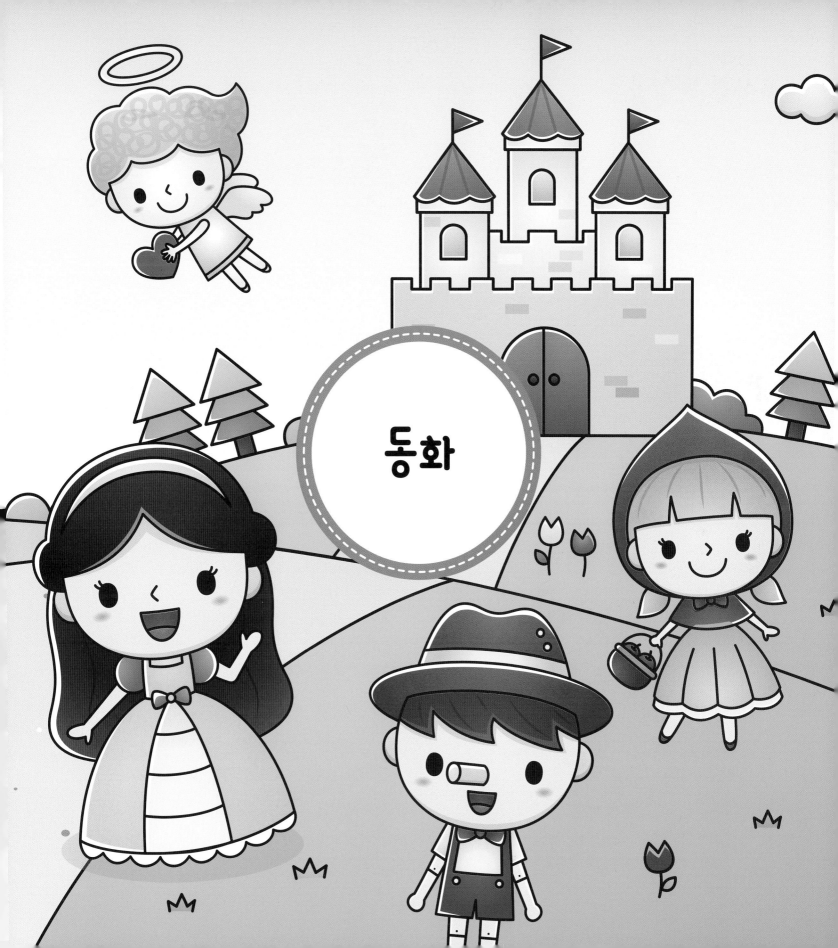

동화

우아한 백설공주

눈처럼 하얀 피부에 까만 머리카락을 가진 백설공주를 그려요!

①

얼굴을 그린 뒤
눈, 코, 입을 그려요

②

머리카락과 머리띠를 그린 뒤
귀를 그려요

③

원피스 상의를 그려요

④

소매와 팔을 그려요

⑤

드레스와 레이스 장식을 그려요

⑥

드레스의 무늬와
머리카락을 그려요

유리 구두를 잃어버린 신데렐라

요정 할머니가 주문을 외우자 신데렐라는
유리 구두를 신은 아름다운 공주님으로 변신했어요.

얼굴을 그린 뒤
눈, 코, 입을 그려요

귀를 그린 뒤 머리카락을 그려요

왕관을 그려요

상의를 그려요

팔을 그려요

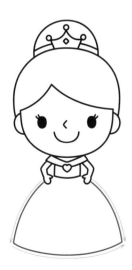

드레스를 그려요

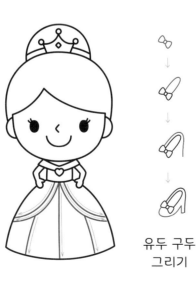

드레스 무늬를 그려요

유두 구두
그리기

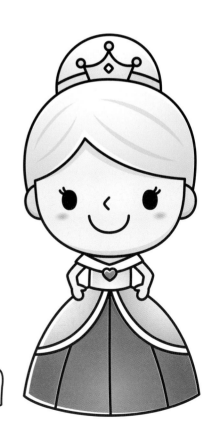

바닷속 인어공주

반은 사람, 반은 물고기의 모습을 한 인어공주!
바닷속을 자유롭게 헤엄치는 예쁜 인어공주를 그려요.

얼굴을 그려요

눈, 코, 입, 귀를 그려요

리본과 몸통을 그려요

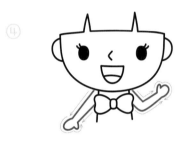

팔을 그려요

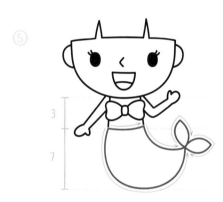

꼬리를 그려요

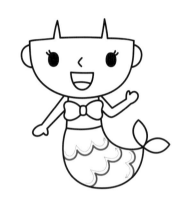

비늘을 표현해요

머리카락과 꽃 장식을 그려요

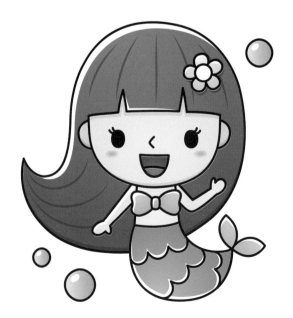

아름다운 긴 머리를 가진 라푼젤

 라푼젤의 가장 큰 매력은 탐스럽고 긴 금발 머리랍니다.

①

얼굴을 그려요

②

눈, 코, 입, 귀를 그려요

③

상의와 팔을 그려요

④

드레스를 그려요

⑤

드레스 무늬와 발을 그려요

⑥

머리카락을 그려요

⑦

왕관을 그려요

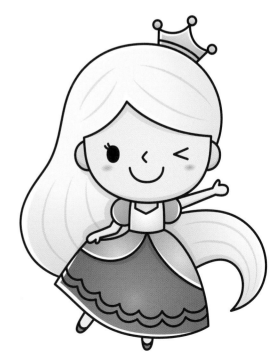

145

심부름 가는 빨간모자 소녀

아픈 할머니의 병문안을 위해 심부름 가는
빨간모자를 쓴 소녀를 그려 볼까요?

①

얼굴을 그려요

②

눈, 코, 입, 귀를 그려요

③

머리카락과 모자를 그려요

④

망토와 리본을 그려요

⑤

치마를 그려요

⑥

팔과 다리를 그려요

⑦

과일 바구니를 그려요

멋진 왕자님 ▶ 예쁜 공주님에게 잘 어울리는 멋진 왕자님을 그려 볼까요?

①

얼굴을 그리고
머리카락을 표현해요

②

눈, 코, 입, 귀를 그려요

③

왕관을 그려요

④

몸통을 그린 뒤 장식을 그려요

⑤

팔을 그려요

⑥

다리와 신발을 그려요

아름다운 성 ▶ 이웃나라 공주님이 살고 있을 것 같은 크고 아름다운 성을 그려요.

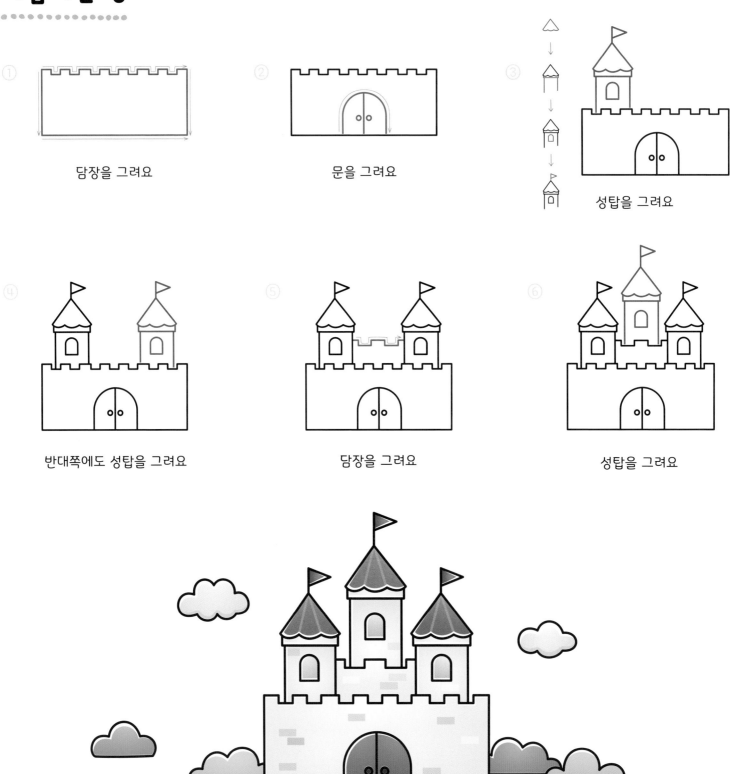

① 담장을 그려요

② 문을 그려요

③ 성탑을 그려요

④ 반대쪽에도 성탑을 그려요

⑤ 담장을 그려요

⑥ 성탑을 그려요

코가 길어져요! 피노키오

거짓말을 하면 코가 쑥~ 길어지는 피노키오예요.

얼굴을 그리고
머리카락을 표현해요

눈, 코, 입, 귀를 그려요

모자를 그려요

옷을 그려요

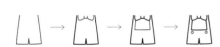

팔을 그려요

다리를 그려요

사랑스러운 요정 ▶ 어디선가 나타나 소원을 이뤄줄 것 같은 작은 요정이에요.

①

얼굴과 귀를 그려요

②

양갈래 머리를 그려요

③

눈, 코, 입을 그려요

④

몸통을 그려요

⑤

팔과 하트봉을 그려요

⑥

치마를 그려요

⑦

다리와 날개를 그려요

착한 마음을 가진 천사

작은 날개로 하늘을 날아다니며 사람들을 도와주는 마음씨 착한 천사예요.

①

얼굴을 그린 뒤
귀를 완성해요

②

머리카락을 그려요

③

눈, 코, 입을 그려요

④

팔을 그린 뒤 몸통을 그려요

⑤

하트와 팔을 그려요

⑥

다리를 그려요

⑦

머리 위에 링과 날개를 그려요

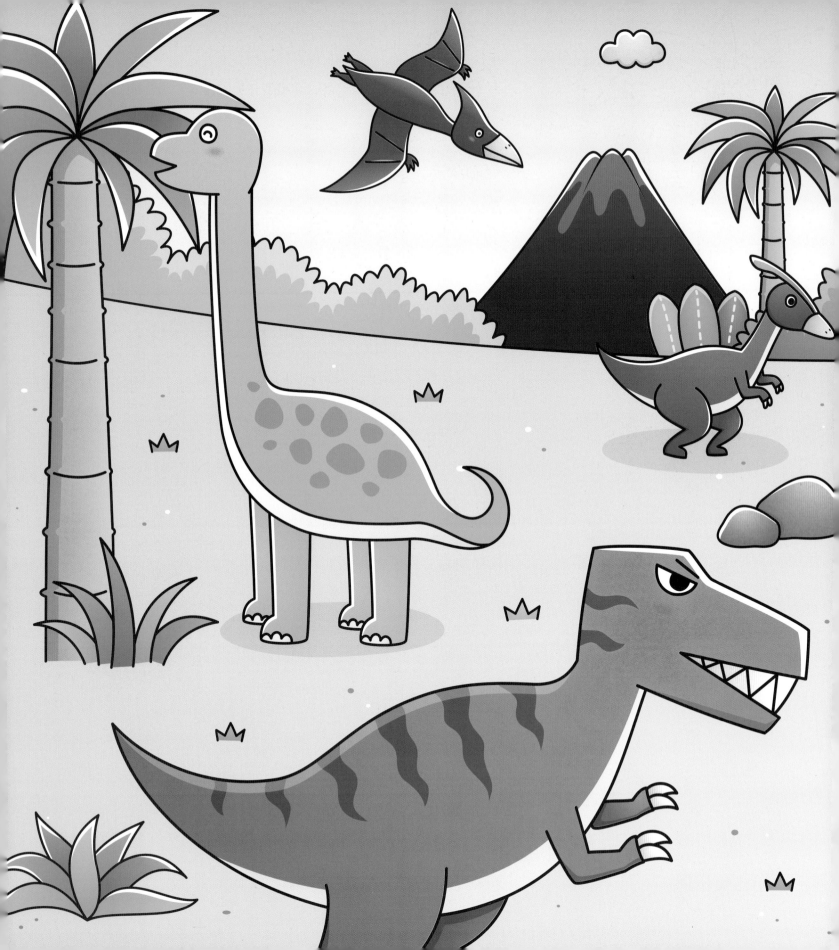

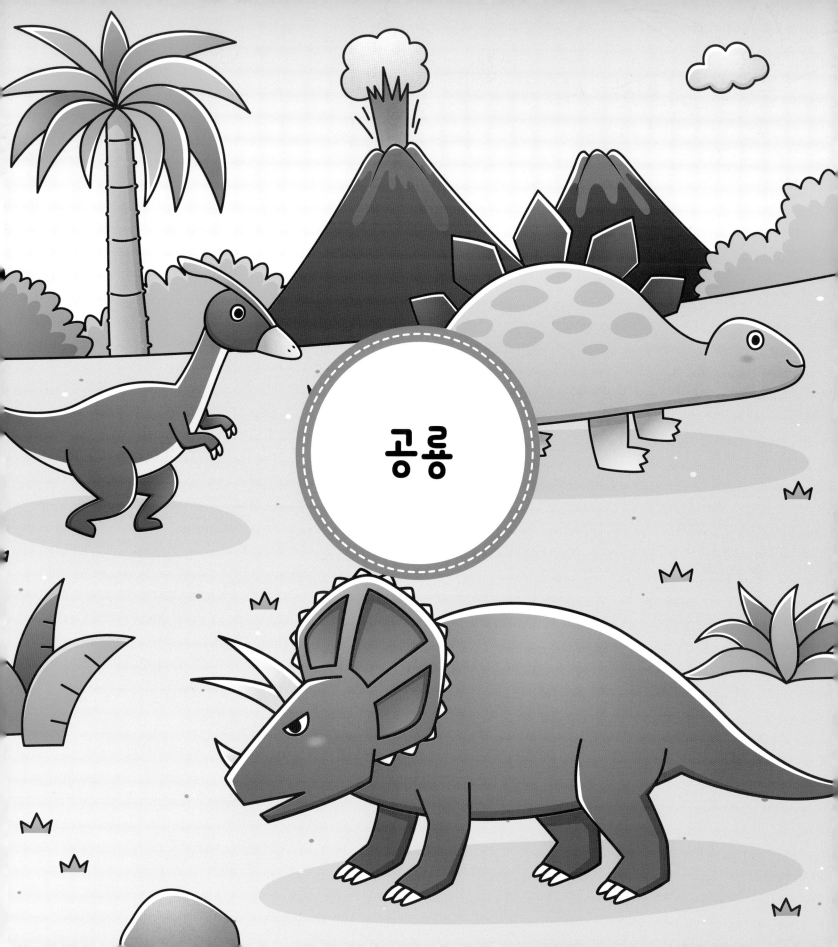

공룡

공룡의 왕! 티라노사우루스

 무시무시한 이빨을 가진 육식 공룡 티라노사우루스예요.

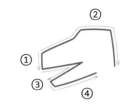

머리를 그려요

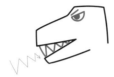

눈과 이빨을 그려요

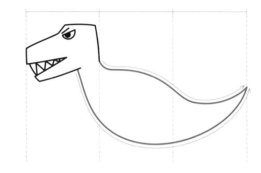

몸통을 그려요

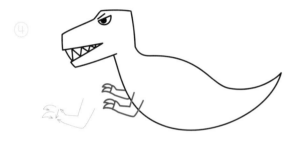

앞발을 그려요

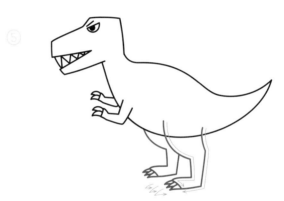

뒷발을 그려요

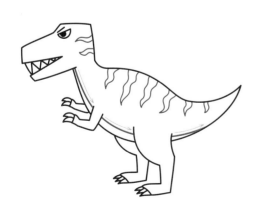

배와 무늬를 그려요

오리를 닮은 사우롤로푸스

오리 주둥이 같은 입과 머리 뒤에
볏 모양의 돌기가 있는 초식 공룡 사우롤로푸스예요.

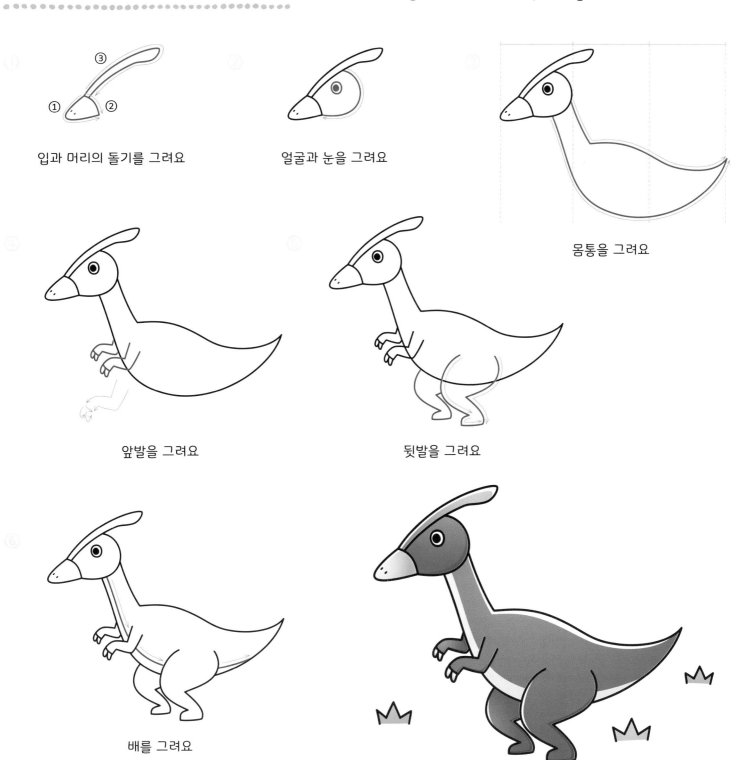

입과 머리의 돌기를 그려요

얼굴과 눈을 그려요

몸통을 그려요

앞발을 그려요

뒷발을 그려요

배를 그려요

등이 뾰족뾰족! 스테고사우루스

지붕 도마뱀이라는 뜻의 스테고사우루스는
등에 오각형 골판이 여러 개 있어요.

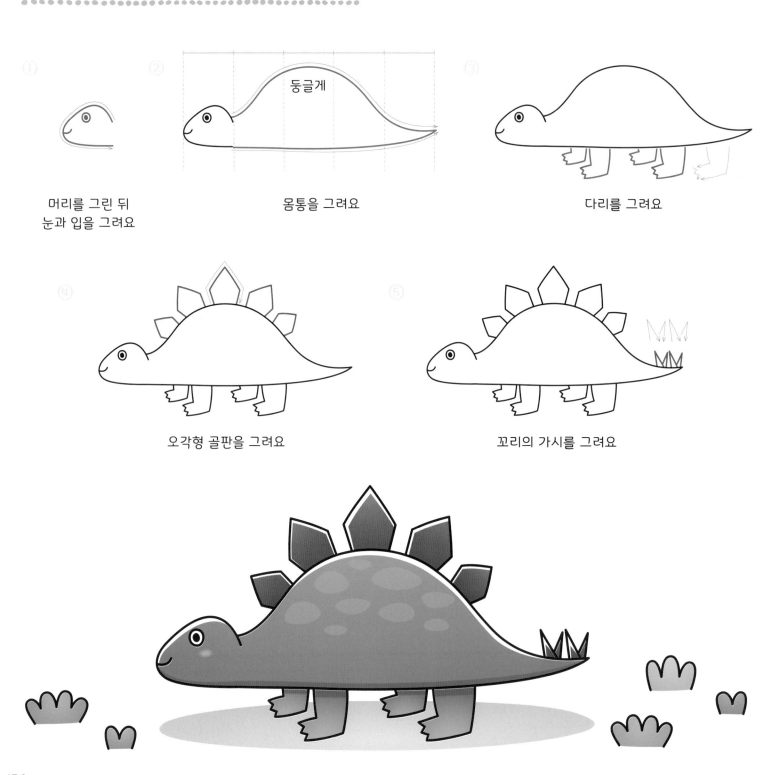

① 머리를 그린 뒤
눈과 입을 그려요

둥글게

② 몸통을 그려요

③ 다리를 그려요

④ 오각형 골판을 그려요

⑤ 꼬리의 가시를 그려요

왕관을 쓰고 있는 트리케라톱스

트리케라톱스 머리에 있는 세 개의 뿔과
넓은 프릴은 마치 왕관처럼 보여요.

①

머리와 눈을 그려요

②

프릴을 그려요

③ 뾰족뾰족

프릴의 무늬와 돌기를 그려요

④

세 개의 뿔을 그려요

⑤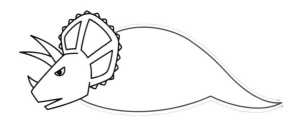

몸통을 그려요

⑥

다리를 그려요

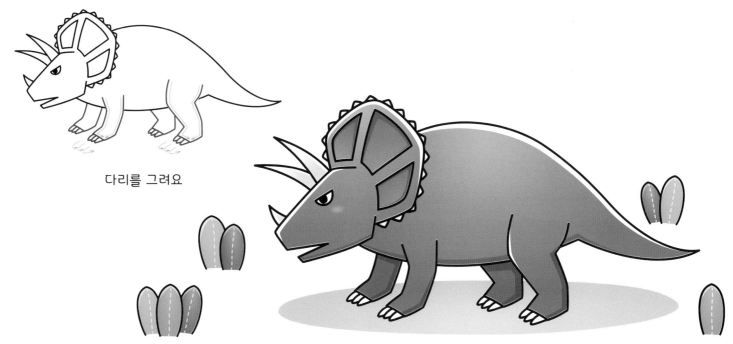

기린을 닮은 브라키오사우루스

기린과 같이 기다란 목을 가진
초식 공룡 브라키오사우루스를 그려 볼까요?

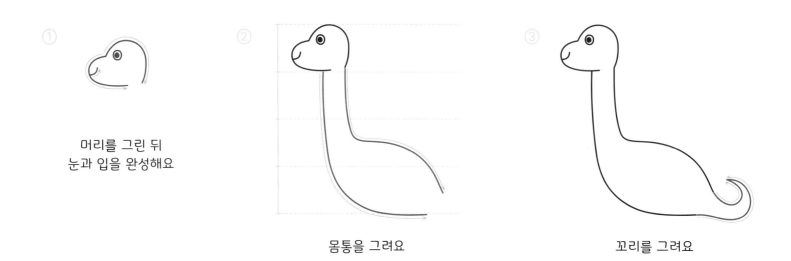

① 머리를 그린 뒤
눈과 입을 완성해요

② 몸통을 그려요

③ 꼬리를 그려요

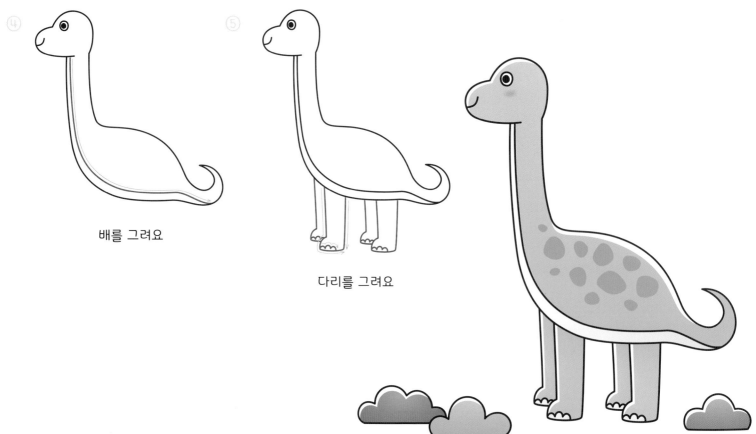

④ 배를 그려요

⑤ 다리를 그려요

하늘을 날아다니는 프테라노돈

'날개는 있으나 이빨이 없다.'는 뜻을 가진 프테라노돈은 하늘 위를 멋지게 날아다니는 익룡이에요.

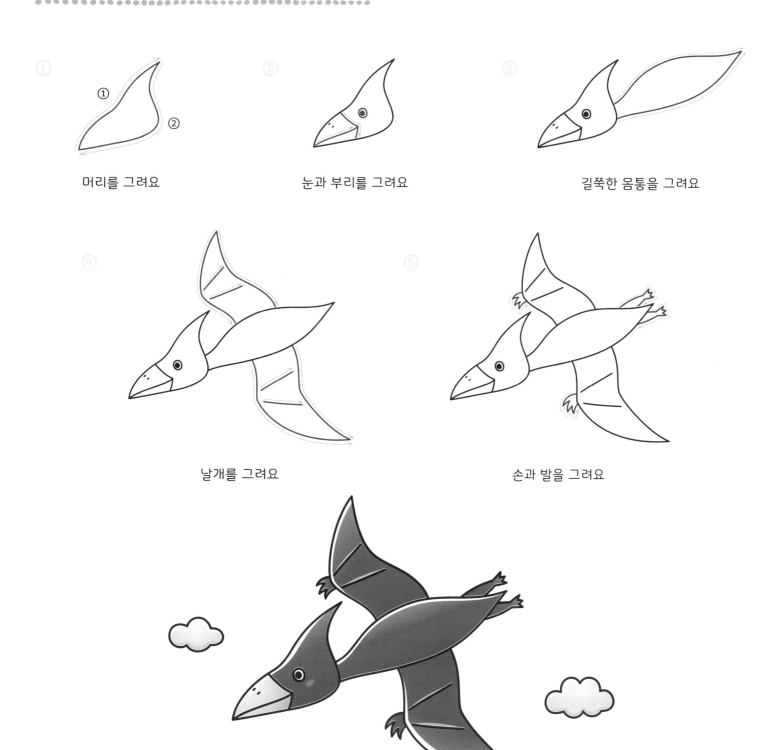

① 머리를 그려요

② 눈과 부리를 그려요

③ 길쭉한 몸통을 그려요

④ 날개를 그려요

⑤ 손과 발을 그려요

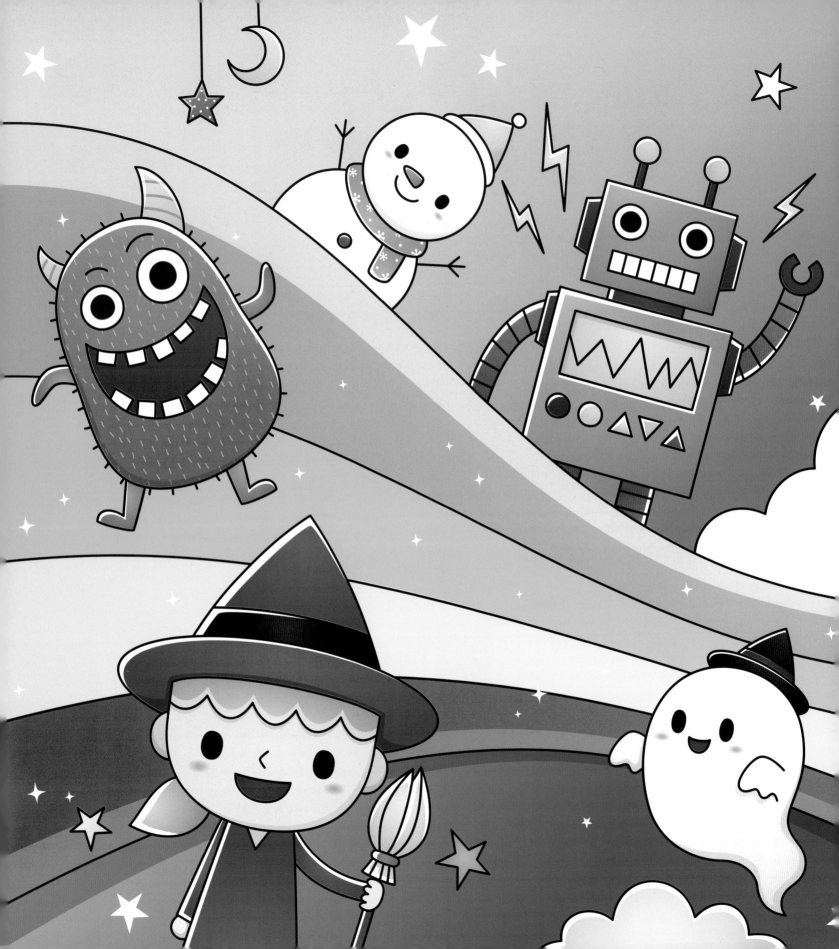

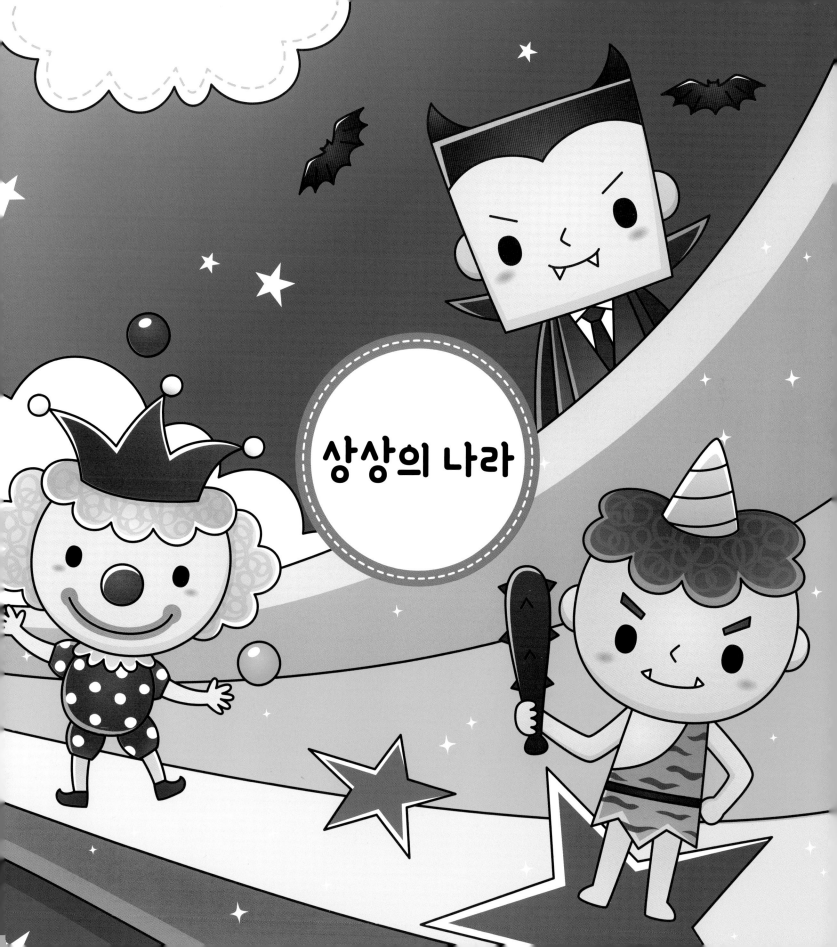

상상의 나라

위이이잉~ 로봇 ▶ 강철 같은 튼튼한 몸을 사람처럼 움직이는 로봇이에요.

①

네모로 얼굴을 그린 뒤
귀를 그려요

②

안테나, 눈, 입을 그려요

③

목과 몸통을 그려요

④

장식과 버튼을 그려요

⑤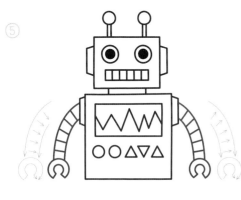

팔을 그려요

⑥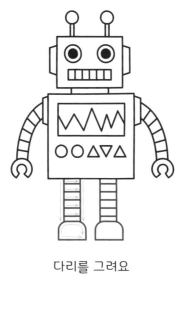

다리를 그려요

장난꾸러기 도깨비

도깨비방망이를 들고 '금 나와라 뚝딱!'을 외치면
뭐든지 나타나게 하는 신비한 도깨비랍니다.

①

세모로 뿔을 그린 뒤
선을 그려요

②

머리카락을 그린 뒤
얼굴과 귀를 그려요

③

눈썹, 눈, 코, 입,
이빨을 그려요

④

옷을 그린 뒤
장식을 그려요

⑤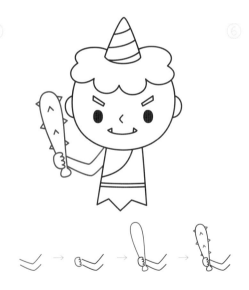

오른쪽 팔과
도깨비방망이를 그려요

⑥

왼쪽 팔과 다리를 그려요

163

뿔 달린 몬스터

상상 속 몬스터는 어떤 모습일까요?
온몸에 털이 수북하고 뿔이 달린 몬스터를 그려 볼게요.

①

길쭉하게 동그라미를 그려요

②

눈썹, 눈, 입, 이빨을 그려요

③

뿔을 그려요

④

팔과 다리를 그려요

⑤

털을 표현해요

귀여운 꼬마 유령

공중에서 연기처럼 움직이는 유령은 다리 대신 꼬리가 있어요.
꼬마 유령을 그려 볼까요?

동그라미를 그려요

물결 모양으로 꼬리를 그려요

눈과 입을 그려요

팔을 그려요

모자를 그려요

뾰족한 이빨을 가진 드라큘라

창백한 피부에 긴 망토를 두른 드라큘라예요.

뾰족 뾰족
①

네모로 얼굴을 그린 뒤
머리카락과 귀를 그려요

②

눈썹, 눈, 코, 입을
그려요

③

몸통을 그려요

④

셔츠 깃과 넥타이를
그려요

⑤

팔과 다리를 그려요

⑥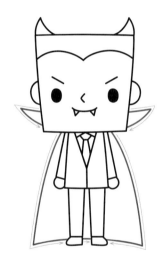

망토를 그려요

박쥐 그리기

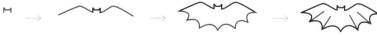

빗자루를 든 마녀

뾰족한 고깔모자를 쓴 마녀는 빗자루를 타고 하늘을 날아다닌답니다.

얼굴, 머리카락, 귀를 그려요

눈, 코, 입을 그려요

모자와 머리카락을 그려요

몸통을 그려요

팔과 빗자루를 그려요

반대쪽 팔, 다리, 신발을
그려요

빨간 코 피에로 ▶ 우스꽝스러운 옷을 입고 재미있는 묘기를 부리는 피에로를 그려 볼까요?

①

모자를 그려요

②

얼굴과 머리카락을 그려요

③

눈, 코, 입을 그려요

④

몸통을 그려요

⑤

소매와 팔을 그려요

⑥

다리와 공을 그려요

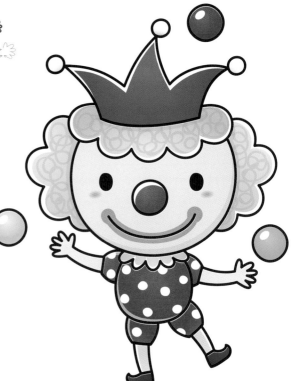

겨울 눈사람

 눈이 오면 눈송이를 돌돌 굴려 동글동글 귀여운 눈사람을 만들어요.

①

동그라미를 그려요

② 세모 모양 당근 코~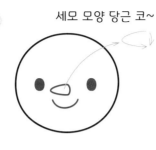

눈, 코, 입을 그려요

③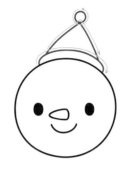

모자를 그려요

④

목도리를 그려요

⑤

얼굴보다 크게 몸통을
그린 뒤 단추를 그려요

⑥

나뭇가지로 팔을 표현해요

그림을 활용하여 가면과 고깔, 시계 등
세상에 하나밖에 없는 다양한 장난감을 만들어요.
스케치북의 그림을 다양한 형태로 자르고 오리고 만들며
창의력은 커지고, 아이의 즐거움도 배가 된답니다.

PART 4

창의력 반짝
그림 그리기

깡충깡충 토끼 가면 ▷ 길쭉한 귀에 깡충깡충 뛰어다니는 토끼를 가면으로 만들어 볼까요?

① 8절 스케치북(272X394mm)

지름 약 15~20cm로
동그라미를 그려요

②

귀를 그려요

③

눈의 위치는 점선 위쪽에,
눈 사이 간격은
약 5~7cm로 그려요

④

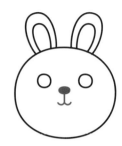

코와 입을 그려요

⑤

예쁘게 색칠해요

⑥

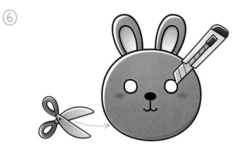

가위로 가면을 자른 뒤
칼로 양쪽 눈을 오려요

⑦

송곳이나 볼펜으로
양쪽에 구멍을 뚫어요

⑧

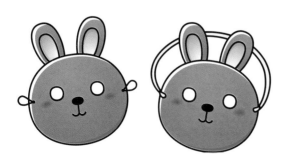

구멍을 뚫은 곳에 고무줄이나
끈을 연결해요

어흥! 호랑이 가면

얼굴에 멋진 줄무늬가 있는 호랑이 가면을 만들어요.

① 8절 스케치북(272X394mm)

지름 약 15~20cm로
동그라미를 그려요

②

귀를 그려요

③

눈의 위치는 점선 위쪽에,
눈 사이 간격은
약 5~7cm로 그려요

④

코와 입을 그려요

⑤

무늬를 그려요

⑥

예쁘게 색칠해요

⑦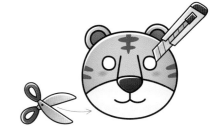

가위로 가면을 자른 뒤
칼로 양쪽 눈을 오려요

⑧

송곳이나 볼펜으로 양쪽에
구멍을 뚫어요

⑨

구멍을 뚫은 곳에 고무줄이나
끈을 연결해요

어흥~!

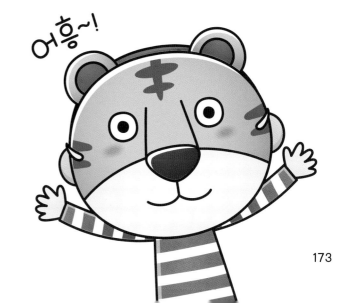

예쁜 공주 가면

올림머리에 왕관을 쓰고 있는 예쁜 공주 가면을 만들어요!

① 8절 스케치북(272X394mm)

지름 약 15~20cm로
얼굴을 그려요

② ③ 머리카락 그리기

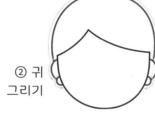

② 귀
그리기

① 귀걸이 그리기

③

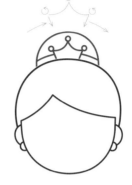

올림머리를 그린 뒤
왕관을 그려요

④

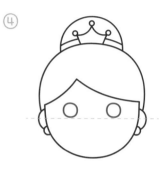

눈의 위치는 점선 위쪽에,
눈 사이 간격은
약 5~7cm로 그려요

⑤

코, 입을 그려요

⑥

예쁘게 색칠해요

⑦

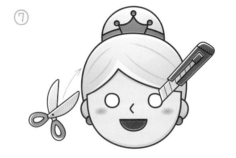

가위로 가면을 자른 뒤
칼로 양쪽 눈을 오려요

⑧

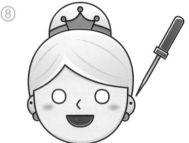

송곳이나 볼펜으로
양쪽에 구멍을 뚫어요

⑧

구멍을 뚫은 곳에 고무줄이나
끈을 연결해요

천하무적 로봇 가면

 무엇이든 무찌를 수 있을 것 같은 로봇 가면을 만들어 볼까요?

8절 스케치북(272X394mm)

① 사다리꼴을 그린 뒤
선을 그려요

② 얼굴의 윗부분을 그려요

③ 얼굴의 아랫부분을 그려요

④ 턱을 그린 뒤
양옆 장식을 그려요

⑤ 눈의 위치는 점선 위쪽에,
눈 사이 간격은
약 5~7cm로 그려요

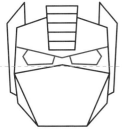

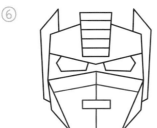

⑥ 입을 그린 뒤
장식을 그려요

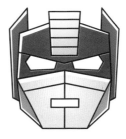

⑦ 예쁘게 색칠해요

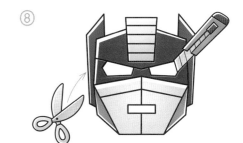

⑧ 가위로 가면을 자른 뒤
칼로 양쪽 눈을 오려요

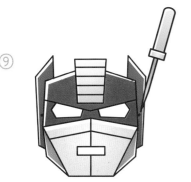

⑨ 송곳이나 볼펜으로
양쪽에 구멍을 뚫어요

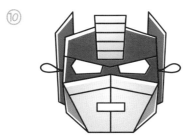

⑩ 구멍을 뚫은 곳에 고무줄이나
끈을 연결해요

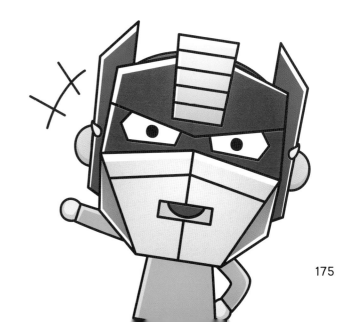

멋진 왕관 ▶ 알록달록 다양한 보석이 박힌 왕관을 쓰고 왕이 되어 볼까요?

① 8절 스케치북(272X394mm)

가로 30cm, 세로 3cm 정도의
띠를 두 개 그려요

②

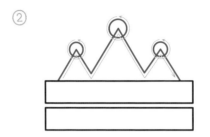

왕관을 그려요

③

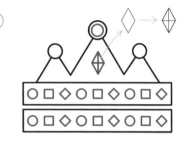

보석 장식을 그려요

④

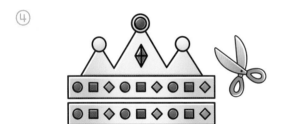

예쁘게 색칠한 뒤 가위로 오려요

⑤

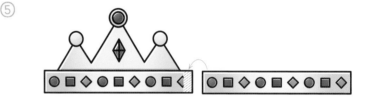

왕관의 끝 부분에 풀칠을 한 뒤 띠를 하나로 이어 붙여요

⑥

아이의 머리 둘레에 맞게
반대쪽을 붙여요

째깍째깍 손목시계

세상에 단 하나 밖에 없는 나만의 멋진 손목시계를 만들어요.

① 8절 스케치북(272X394mm)

지름 6cm 정도의 동그라미와
가로 20cm, 세로 3cm 정도의 띠를 그려요

②

동그라미 안에 1~12까지의 숫자,
시침과 분침을 그려요

③

시계와 띠를 예쁘게 색칠한 뒤
가위로 오려요

④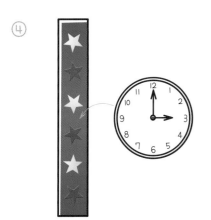

띠 중앙에 시계를 붙여요

⑤

아이의 손목 둘레에 맞게
띠 끝 부분에 1.5cm 정도의
칼집을 내요

⑥

칼집 낸 부분을 엇갈리게 끼워요

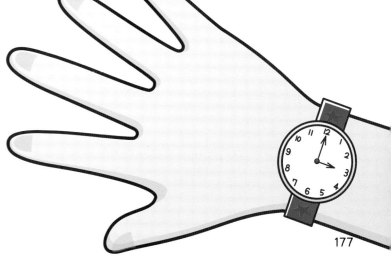

177

알록달록 패션 안경

동그라미, 네모 등 다양한 모양을 가진 안경 중
가장 만들고 싶은 모양은 어떤 것인가요?

8절 스케치북(272X394mm)

①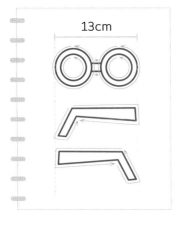

13cm

길이 13cm 정도의 안경알과
안경다리 두 개를 그려요

②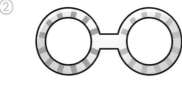

안경을 예쁘게 색칠해요

③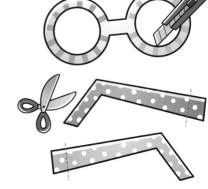

가위로 안경알과 안경다리를 자른 뒤
칼로 안경 안쪽을 오려요

④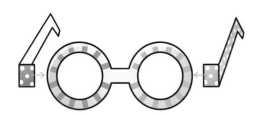

아이의 얼굴에 맞게 안경다리의
끝 부분을 접어 안경알에 붙여요

뾰족한 고깔모자 ▶ 마치 코뿔소의 뿔처럼 생긴 세모 모양의 고깔모자를 만들어요.

8절 스케치북(272X394mm)

①

스케치북에 가득 차게 그려요

② 풀칠할 부분
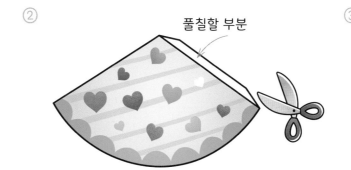

고깔을 예쁘게 꾸민 뒤
색칠을 하고 가위로 오려요

③

동그랗게 말아서
풀칠을 해요

④

송곳이나 볼펜으로 양쪽에 구멍을
뚫은 뒤 끈을 연결해요

곰손 엄마 아빠를 위한
진짜 쉬운
그림 그리기
놀이

초판 1쇄 발행 2019년 9월 2일
초판 3쇄 발행 2021년 12월 1일

지은이 니즈폼 버드맘
펴낸이 김영조
콘텐츠기획2팀 박유경
콘텐츠기획1팀 김은정, 김희현, 조형애
디자인팀 정지연
마케팅팀 이유섭, 구고은
경영지원팀 정은진
외부스태프 본문 디자인 R
펴낸곳 싸이프레스
주소 서울시 마포구 양화로7길 44, 3층
전화 (02) 335-0385/0399
팩스 (02) 335-0397
홈페이지 www.cypressbook.co.kr
이메일 cypressbook1@naver.com
블로그 blog.naver.com/cypressbook1
포스트 post.naver.com/cypressbook1
인스타그램 싸이프레스 @cypress_book
　　　　　　스티커 아트북 @cypress_stickerartbook
출판등록 2009년 11월 3일 제2010-000105호

ISBN 979-11-6032-067-1　13650

이 도서의 국립중앙도서관 출판예정도서목록(CIP)은 서지정보유통지원시스템 홈페이지
(http://seoji.nl.go.kr)와 국가자료공동목록시스템(http://www.nl.go.kr/kolisnet)에서
이용하실 수 있습니다.(CIP제어번호: 2019031070)

싸이 은 싸이프레스의 어린이 도서 브랜드입니다.